英 雄　　動 作　　Coding　　學 習　　漫 畫

三民書局

© **Coding man 06：英雄回歸**

著 作 人	宋我論
繪　　者	金瑃守
監　　修	李　情
審　　訂	蘇文鈺
譯　　者	顧娉菱
責任編輯	陳妍蓉
美術編輯	郭雅萍

發 行 人	劉振強
發 行 所	三民書局股份有限公司
	地址　臺北市復興北路386號
	電話　(02)25006600
	郵撥帳號　0009998–5
門 市 部	(復北店)臺北市復興北路386號
	(重南店)臺北市重慶南路一段61號

出 版 日 期	初版一刷　2019年8月
編　　號	S 317880

行政院新聞局登記證局版臺業字第○二○○號

ISBN　978–957–14–6666–8　　（平裝）

http://www.sanmin.com.tw　三民網路書店
※本書如有缺頁、破損或裝訂錯誤，請寄回本公司更換。

英雄　動作　Coding　學習　漫畫

Coding man

06 英雄回歸

作者：宋我論｜繪者：金瑅守
監修：李情｜推薦：韓國工學翰林院
譯者：顧娉菱｜審訂：蘇文鈺

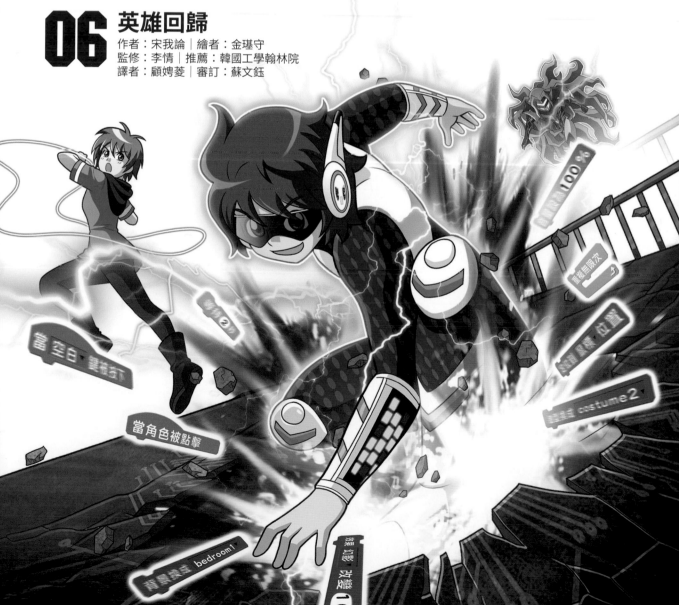

特 色

漫 畫	觀念整理	實戰練習
將學習內容融入 有趣的漫畫中	透過觀念整理 拓展學生思考	親自解決各種 coding問題

漫畫中的觀念

Coding man01 第43頁

Coding man01 第162頁

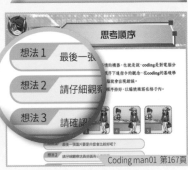

思考順序

想法1	最後一張
想法2	請仔細觀察
想法3	請確認

Coding man01 第167頁

只要看漫畫就可以順利破解coding！

> 我，劉康民已經開始學習了！
> 朋友們也和我一起吧，如何？

✔ 創造學習coding時不可或缺的世界觀！

✔ 漫畫與學習的密切連結！

✔ 韓國工學翰林院認證且推薦！

這麼重要的coding是很有趣的！

Steve Jobs (蘋果公司創辦人)

「這國家的所有人都應該要學coding，coding教育人們思考的方法。」

Barack Obama (美國前總統)

「不要只購買電子遊戲，親自製作看看吧；不要只是滑手機，嘗試著設計程式吧。」

Tim Cook (蘋果公司代表人)

「比起外語，先學習coding吧，因為coding是能和全世界70億人口溝通的全球性語言。」

推薦序

李　情 (大光小學　教師)

　　身為這個被稱作「第四次工業革命」時代的人類，需要對coding有正確的理解，以及相當的興趣才行。我相信*Coding man*系列可以幫助小學生們，利用趣味的方式理解陌生的coding，透過書中的主角康民而逐步對coding產生親近感，學習到連結在漫畫情節中的大量知識與概念，效果值得期待。

韓國工學翰林院

　　韓國工學翰林院主要目標是發掘對技術發展有極大貢獻的工學技術人員，同時對於這些人員的學術研究、事業提供協助。現在正處於人工智慧的時代，全世界都陷入coding熱潮，韓國對於軟體與coding相關課程的興趣也與日俱增。*Coding man*系列是coding教育的起點，而本書是第一本將電腦知識、coding&Scratch這個程式有趣地融入故事中的漫畫，所以即使是對coding沒興趣的學生，也會產生「我想更了解coding」這樣的想法。

蘇文鈺 (成功大學資訊工程系　教授)

　　我是資工系老師，卻不覺得所有人都要來學程式，包含小孩子在內！如果你對計算機有興趣，也許先別急著去讀計算機概論。這是一本用比較簡單還加入圖解的書，方便你了解計算機領域裡的部分內容。如果你對於這些東西感到興趣，再開始接觸程式設計也不遲。我所能做的建議是，電腦是一個有趣的東西，不只是可以用來玩遊戲等娛樂，還可以幫助你做好很多事，在未來，幾乎每個人的生活都離不開電腦，即使只是用人家設計的應用軟體，能善用它總不是壞事，如果真的對電腦科學有興趣，這可是會讓人廢寢忘食，值得用一生去投入的喔！

本書常出現的單字

#coding #bug #debug

#物聯網(IOT) #萬物聯網(IOE) #人工智慧

#網際網路 #Wi-Fi #區域網路

#搜尋引擎 #應用程式 #穿戴式裝置

#電腦的記憶裝置 #唯讀記憶體(ROM) #隨機存取記憶體(RAM)

#Scratch #角色

#控制積木 #運算積木 #偵測積木 #音效積木

目 次

1 重新回到日常生活 11

2 怡琳的陰謀 43

3 Coding man出現了！ 73

4 Coding man，幫幫我！ 105

5 Smile，不可以！ 133

漫畫中的觀念 170

網際網路／Wi-Fi／搜尋引擎
應用程式／穿戴式裝置

答案與解說 176

Coding man 練習本 172

1. 連續改變舞台背景
2. 下達「出發！」指令後移動
3. 熟悉音效積木
4. 詢問生日並回答

登場人物

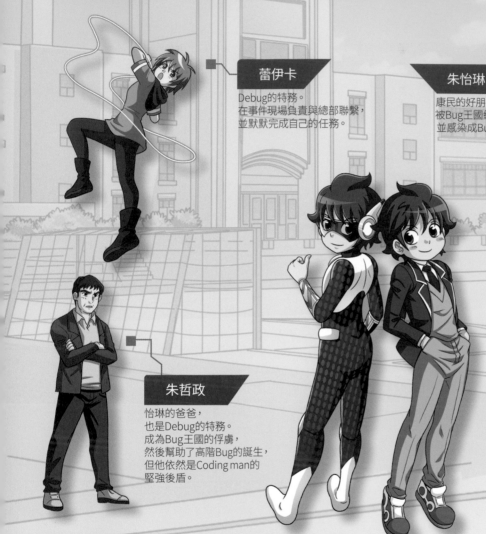

蕾伊卡
Debug的特務。
在事件現場負責與總部聯繫，
並默默完成自己的任務。

朱怡琳
康民的好朋友，
被Bug王國綁架
並感染成Bug。

朱哲政
怡琳的爸爸，
也是Debug的特務。
成為Bug王國的俘虜，
然後幫助了高階Bug的誕生，
但他依然是Coding man的
堅強後盾。

Coding man(劉康民)
某一天得到特殊
能力的主角劉康民，
穿著Coding裝隱藏真實面貌，
為解決世界上的問題而出發，
直到從Bug王國中
拯救人類世界為止！

泰俊
常常抱怨和碎碎念
的樣子，但實際了
解後會發現他心地
很善良。

景植
泰俊的好朋友，是
創作者吳德熙的死
忠粉絲。

宥彩
個性親切，非常重
視朋友之間的友
情。

德熙
透過上傳Coding man
的影像而被大家所認
識的創作者。

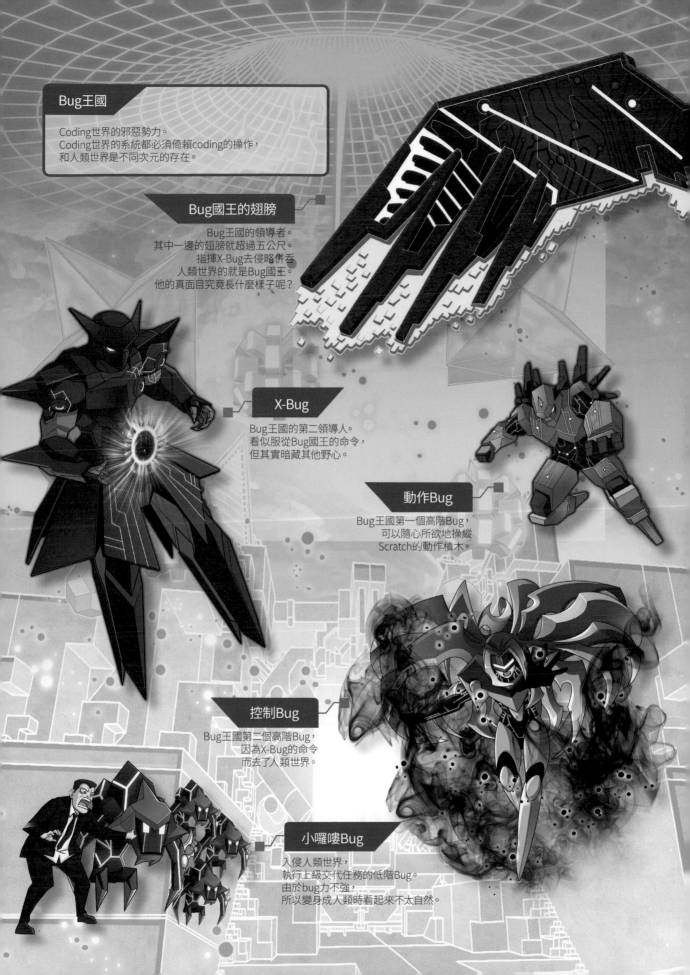

Bug王國

Coding世界的邪惡勢力。
Coding世界的系統都必須倚賴coding的操作，
和人類世界是不同次元的存在。

Bug國王的翅膀

Bug王國的領導者。
其中一邊的翅膀就超過五公尺。
指揮X-Bug去侵略併吞
人類世界的就是Bug國王。
他的真面目究竟長什麼樣子呢？

X-Bug

Bug王國的第二領導人。
看似服從Bug國王的命令，
但其實暗藏其他野心。

動作Bug

Bug王國第一個高階Bug，
可以隨心所欲地操縱
Scratch的動作積木。

控制Bug

Bug王國第二個高階Bug，
因為X-Bug的命令
而去了人類世界。

小囉嘍Bug

入侵人類世界，
執行上級交代任務的低階Bug。
由於bug力不強，
所以變身成人類時看起來不太自然。

有一天，原本平凡的小學生劉康民，突然可以看見程式語言。
康民為了要尋找被Bug綁架的摯友怡琳以及朱哲政博士，
除了持續進行特訓之外，
也把人工智慧機器人Smile升級成Coding man的Coding裝。

另一方面，隨著時間過去，Bug的攻擊變得越來越猛烈。
Coding man決定要穿越次元之門，
在那個地方，他碰到了思念的怡琳…

重新回到日常生活

康民醒來之後發現回到了家裡。
「怎麼會這樣呢？
難道說現在為止所發生的事情都是夢嗎？」

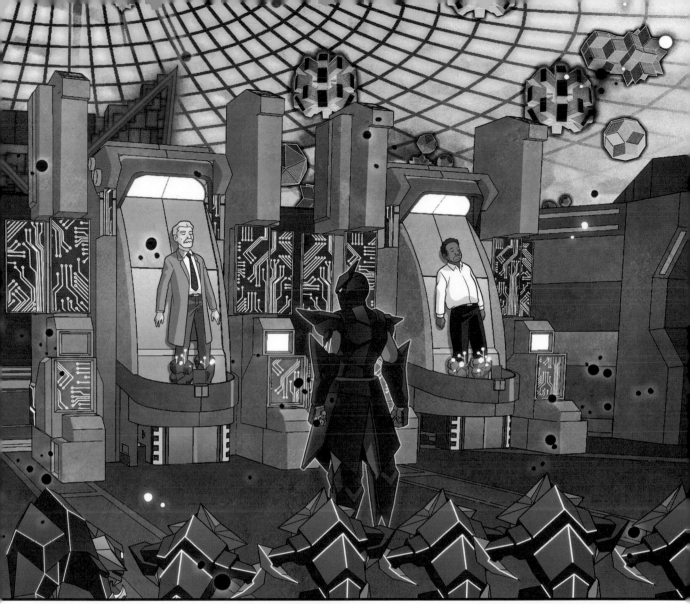

雖然各自進行的狀況都不同,但是全都有成為優秀高階Bug的水準。

進行的速度越慢,就會成為越強的高階Bug。

很好,剩下的研究員中也有具備成為高階Bug條件的人,記得要認真篩選!

X-Bug大人，
Bug國王大人
在找您。

好，我知道了。

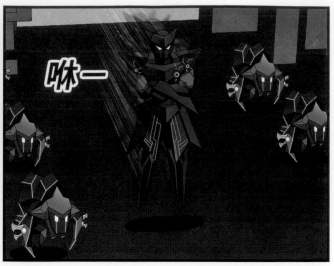

咻一

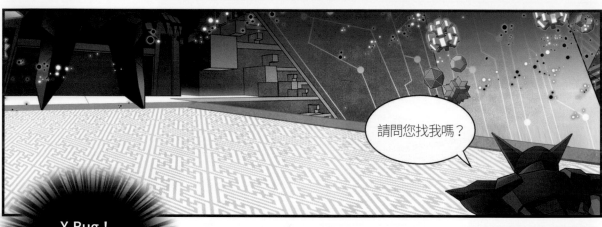

請問您找我嗎？

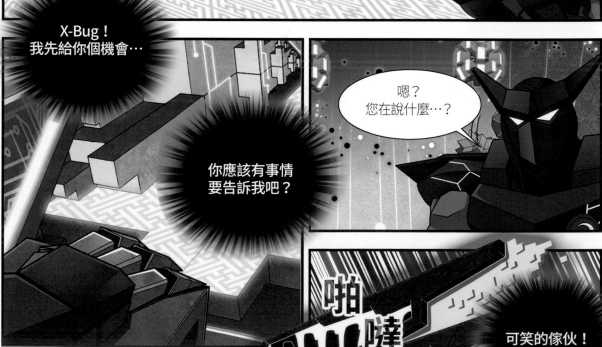

X-Bug！
我先給你個機會…

你應該有事情
要告訴我吧？

嗯？
您在說什麼…？

啪拍

嗶

可笑的傢伙！

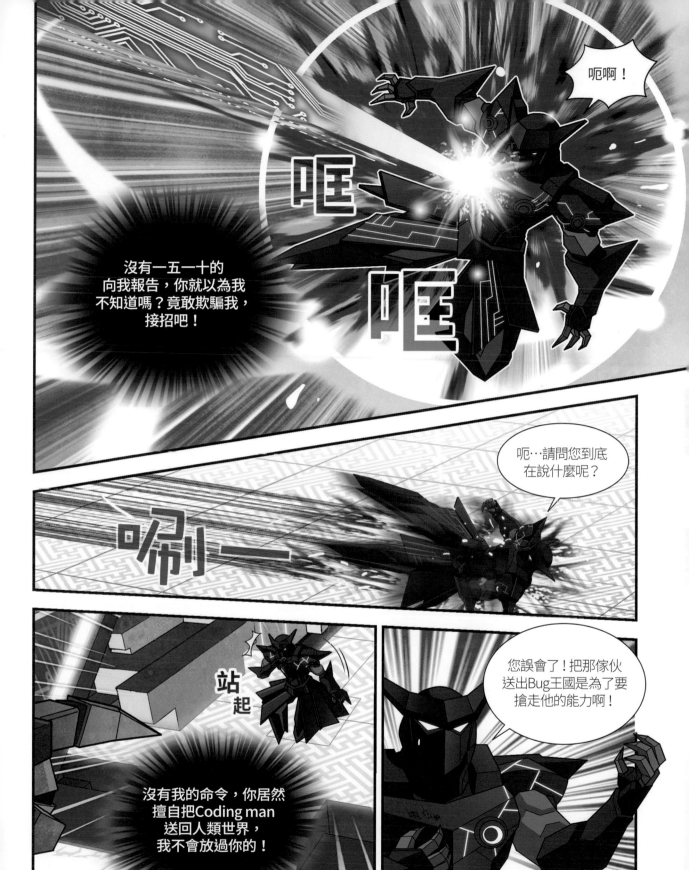

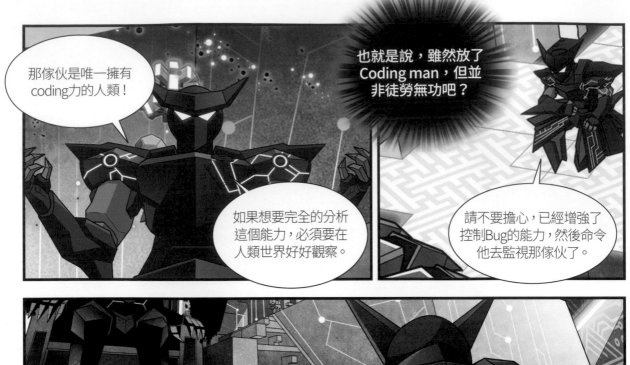

嗚ㅡ嚶

是啊…我必須牢牢記住人類是有殘缺的存在。

控制Bug說不定也會突然發生異常。

呃

呃！

跪地

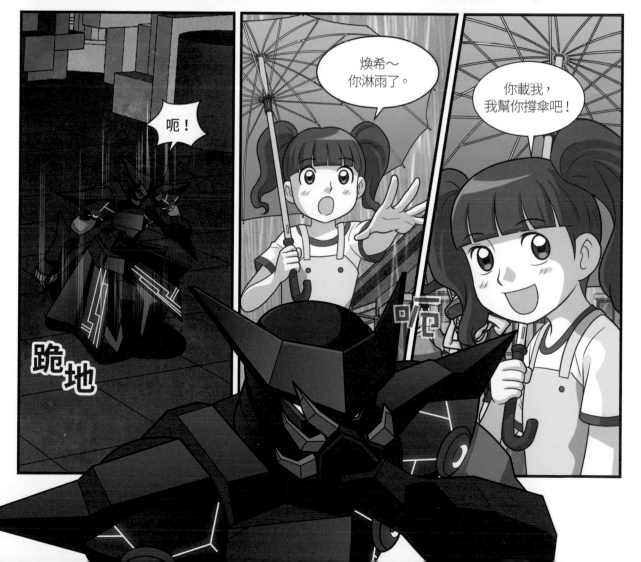

煥希～你淋雨了。

你載我，我幫你撐傘吧！

呃

什麼？
腦中突然…！

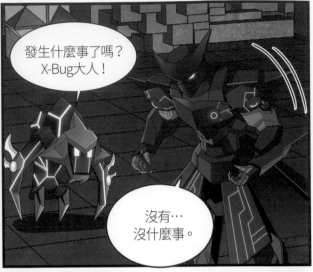

發生什麼事了嗎？
X-Bug大人！

沒有…
沒什麼事。

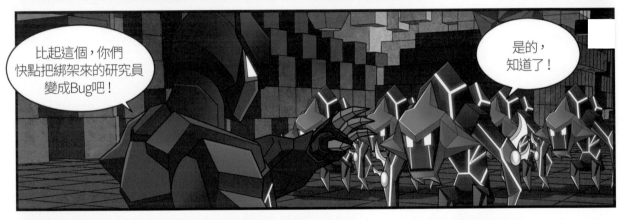

比起這個，你們
快點把綁架來的研究員
變成Bug吧！

是的，
知道了！

是因為Bug國王
的攻擊嗎？

跪地

剛剛看到的
東西是什麼？

18

劉康民家

風光明媚

呃呃…

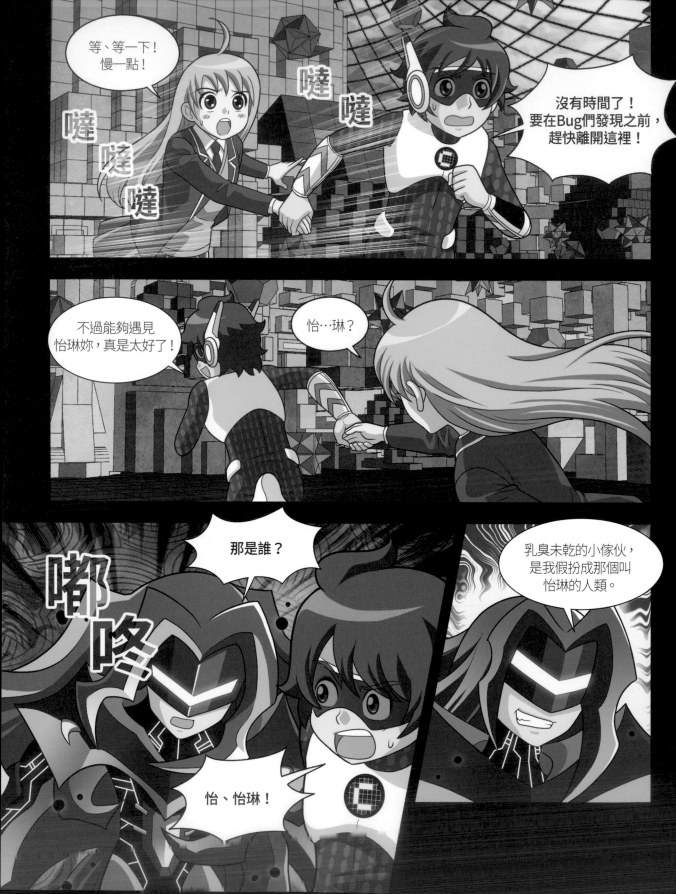

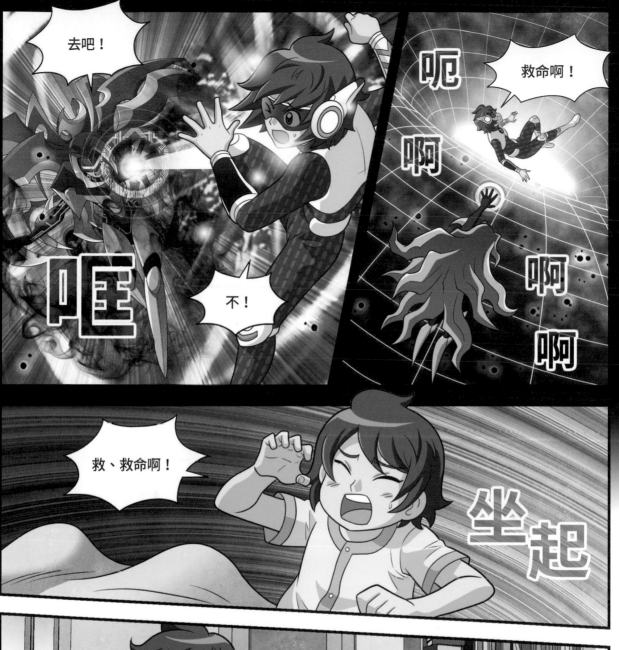
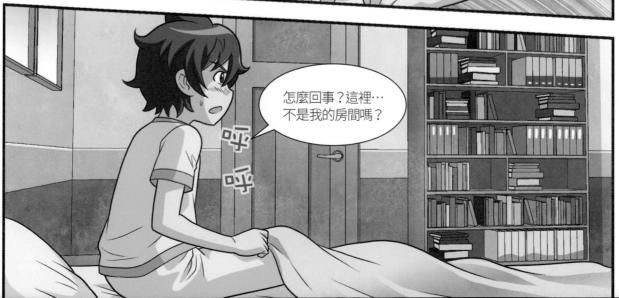

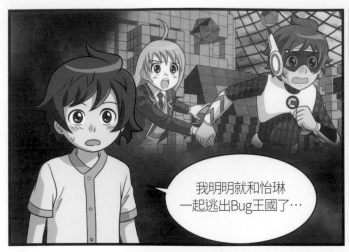

我明明就和怡琳一起逃出Bug王國了…

呃呃!

刺痛

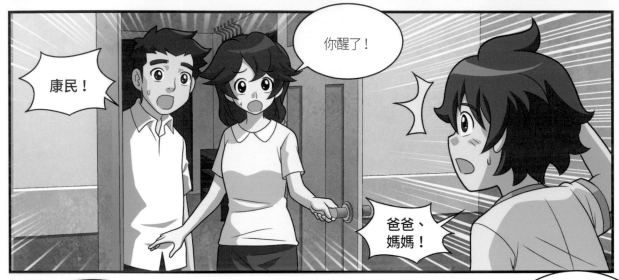

你醒了!

康民!

爸爸、媽媽!

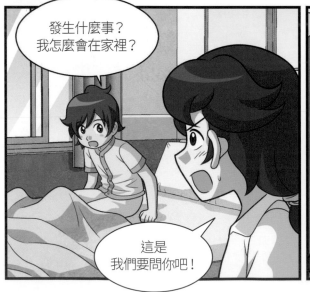

發生什麼事?
我怎麼會在家裡?

這是
我們要問你吧!

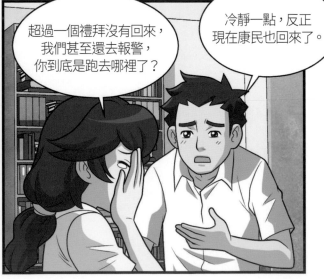

超過一個禮拜沒有回來,
我們甚至還去報警,
你到底是跑去哪裡了?

冷靜一點,反正
現在康民也回來了。

對了！忘記爸媽會擔心我了…我這個笨蛋！要怎麼跟他們說才好呢？

先說什麼都不記得，應該是最好的方法！

Smile？

不久前的飛機事故也有類似的狀況，父母親會相信的。

好吧，這是個好方法。

呃…什麼事情都想不…到底為什麼我會在家呢？

難道又像上次飛機事故一樣，失去記憶了嗎？

我們康民應該也是被Bug綁架了。

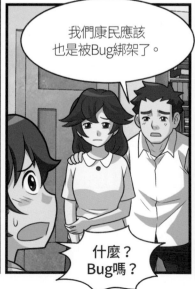

什麼？Bug嗎？

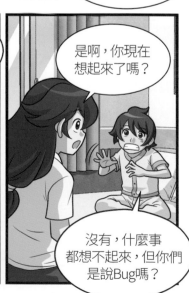

是啊，你現在想起來了嗎？

沒有，什麼事都想不起來，但你們是說Bug嗎？

重新回到日常生活　**23**

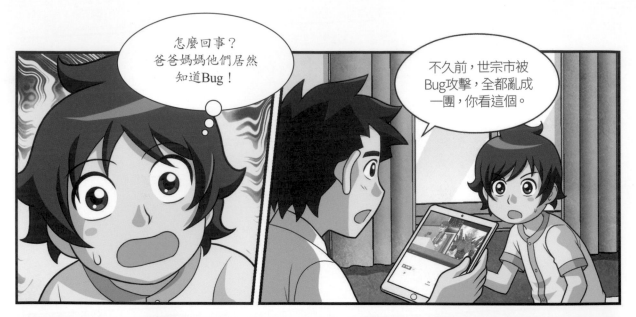

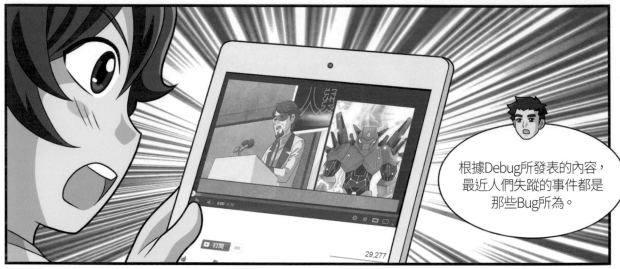

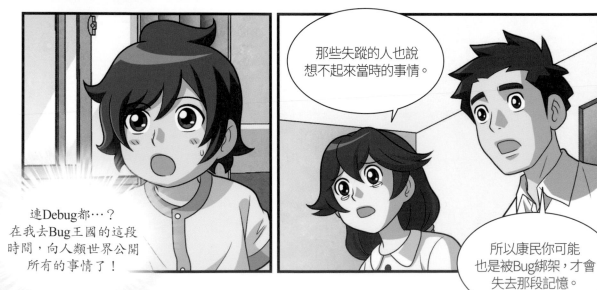

那麼哲政叔叔跟裡面的人呢？

在Bug王國的怡琳，模樣確實很奇怪！

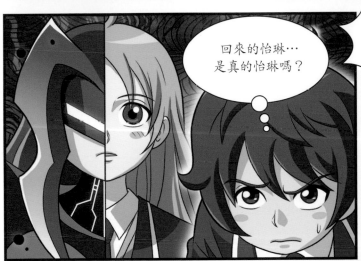

回來的怡琳…是真的怡琳嗎？

到底為什麼會變成這樣，我都被搞糊塗了！

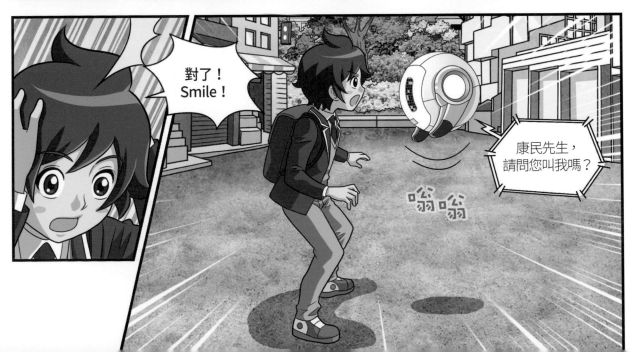

對了！Smile！

康民先生，請問您叫我嗎？

嗡嗡

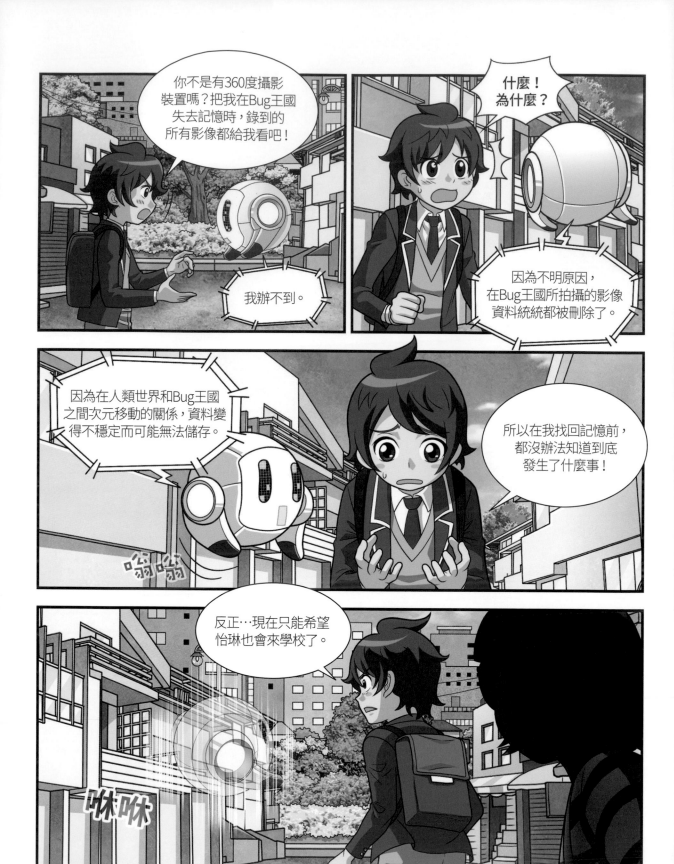

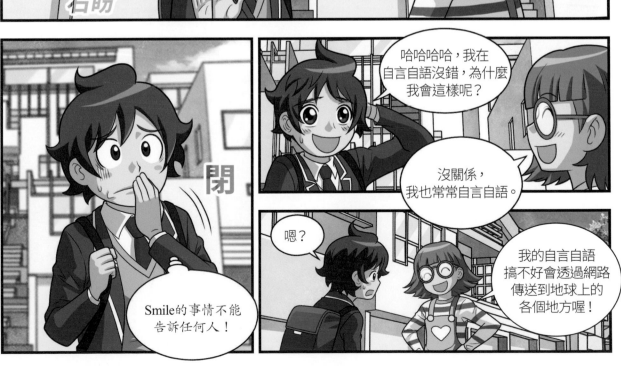

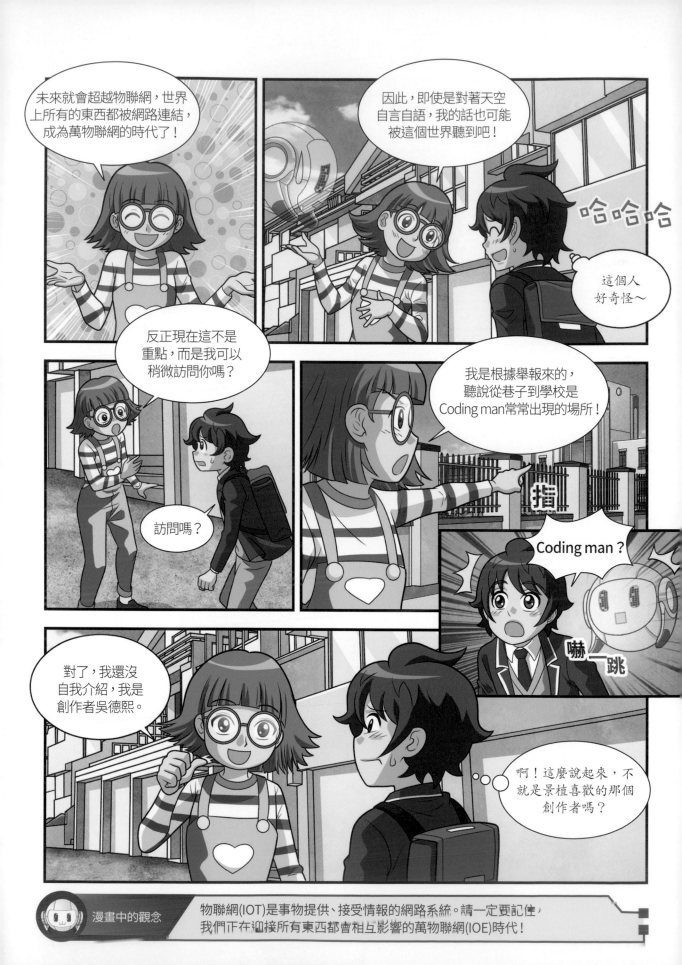

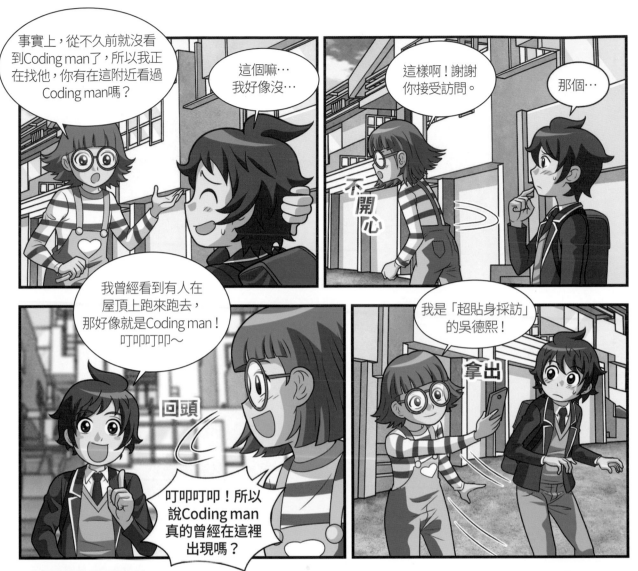

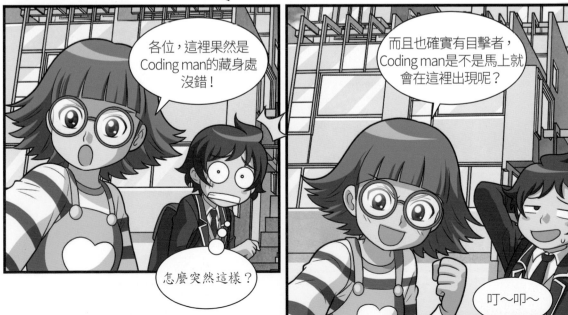

一個禮拜沒有來學校，大家會很驚訝吧！

噠啦啦

大家好！

康民你來了？

誰管你來不來！

冷

靜

什麼啊，這個反應？你們見到我不開心嗎？

當然開心囉～但是我們早就知道你要來了。

你已經告訴我們這個消息啦！

你們怎麼知道我會來？

看到這個，就知道啦！

太厲害了！連直播都準時收看！

如果上了節目，就要想到這些，不是嗎？

轉

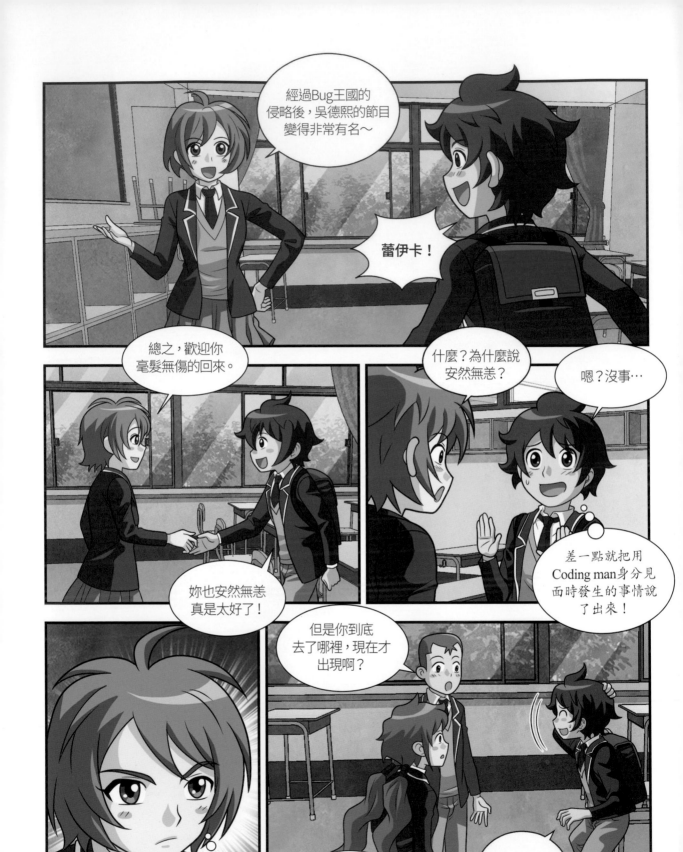

什麼都想不起來。

果然,你一定是被Bug王國綁架了!

但為什麼只有你一個人回來?

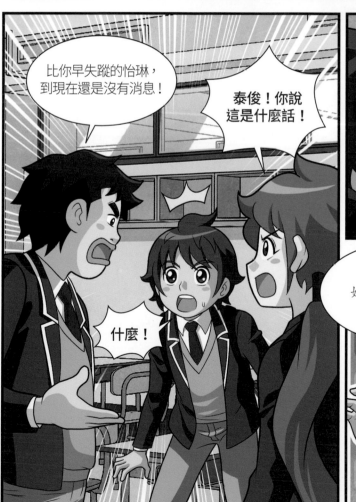

比你早失蹤的怡琳,到現在還是沒有消息!

泰俊!你說這是什麼話!

什麼!

所以怡琳到現在都還沒來學校嗎?

廢話?

怎麼一回事?媽媽明明說見到怡琳了…

夠了，隊長～怡琳失蹤的事情又不是劉康民的錯。

而且就算怡琳回來，也不會接受隊長的愛～

呵呵呵

愛…嗎？

臉紅

幹嘛現在講這個？

不是嗎？

難道怡琳她沒有回來嗎？

那麼怡琳現在到底在哪裡呢？我以為她會來學校…

反正我從以前就很討厭你！你知道吧，劉康民！

是啊。

所以如果你又消失的話，我也沒關係…

嚇

好久不見，沒有忘記我吧？

眨眼

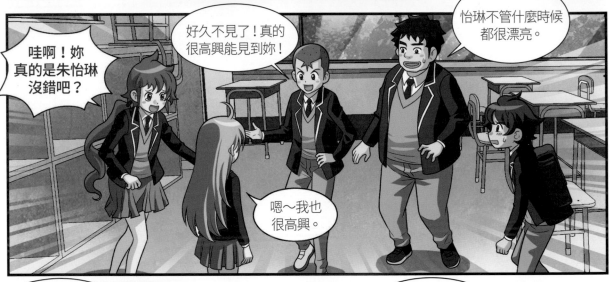

哇啊！妳真的是朱怡琳沒錯吧？

好久不見了！真的很高興能見到妳！

嗯～我也很高興。

怡琳不管什麼時候都很漂亮。

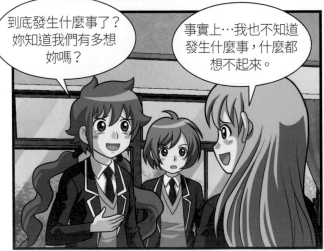

到底發生什麼事了？妳知道我們有多想妳嗎？

事實上…我也不知道發生什麼事，什麼都想不起來。

是誰說朱怡琳回來的話，就要告白啊～是誰說的啊？

啥？我什麼時候？

這到底是什麼狀況？
朱怡琳怎麼逃出Bug王國的？
這樣的話朱哲政博士也…？

但是你們倆怎麼會
在同一天回來呢？

無論如何，
我們不要再分開了～
嗯？

搞不好是Coding man
救他們出來的？

Coding
man？

緊張

有傳聞說，Coding man
是在Bug王國的襲擊之下，
保護大家的英雄。

嗯嗯～

哈哈哈！
是嗎？

對啊，
蕾伊卡妳也有
聽說吧？

但是劉康民
你為什麼沒有和怡琳
打招呼？你見到她
不高興嗎？

啊，錯過
打招呼的
時機了～

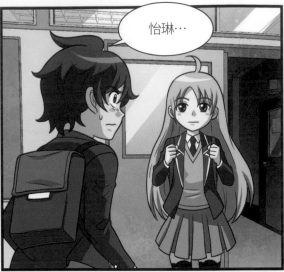

怡琳…

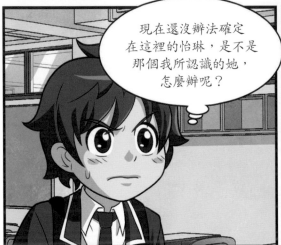

現在還沒辦法確定
在這裡的怡琳，是不是
那個我所認識的她，
怎麼辦呢？

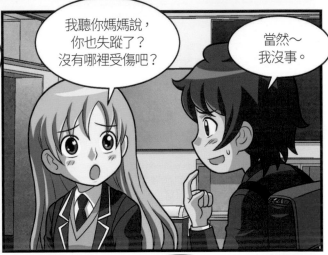

我聽你媽媽說，
你也失蹤了？
沒有哪裡受傷吧？

當然～
我沒事。

太好了，因為很擔心
你，所以決定今天一
定要來看看你。

謝謝～

之前還是控制Bug的怡琳…
失去記憶了嗎？
真正的怡琳回來了嗎？

總之很久沒來上學了，現在很擔心落後的課程！可以借我看看課本嗎？

當然可以，來我的座位吧～

其他詳細的事情，等放學之後我們單獨見面說，我想和你說關於我爸爸被Bug王國抓走的事情。

！

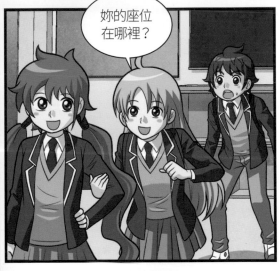

妳的座位在哪裡？

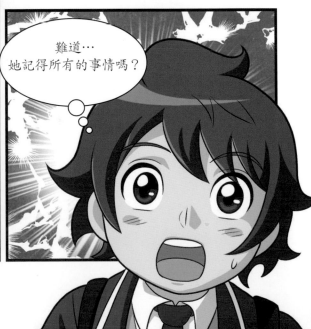

難道…她記得所有的事情嗎？

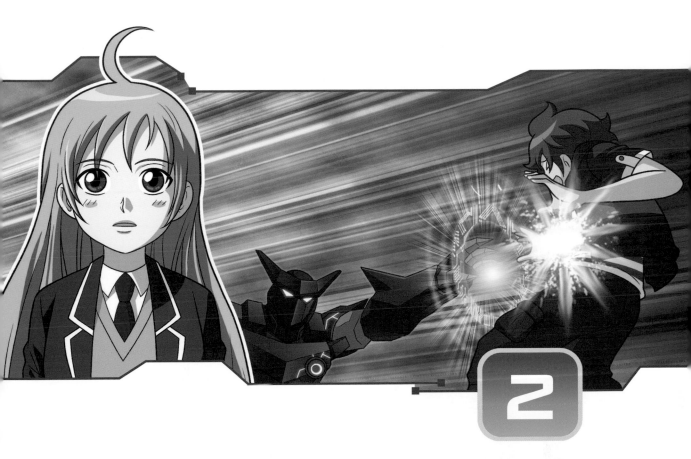

怡琳的陰謀

不記得和康民之間珍貴回憶的怡琳，
真的只是忘記那些在Bug王國的不好記憶嗎？
康民看著變得不同的怡琳，覺得有些懷疑…

博士，現在要開始進行分離了。

好，有活體反應嗎？

和上次一樣，在強制終止系統造成短路之後，就沒有任何的變化。

嗯⋯

如果高階Bug真的是以人類為基礎製作出來，那麼盔甲裡應該會有人類吧？

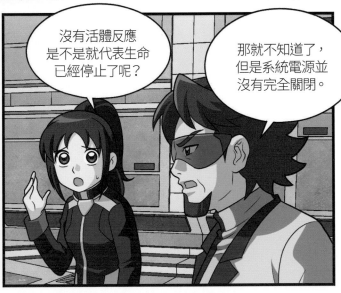

沒有活體反應是不是就代表生命已經停止了呢？

那就不知道了，但是系統電源並沒有完全關閉。

先前遇到的異常，只有先將他解體才能知道，開始吧！

知道了。

按

唰！

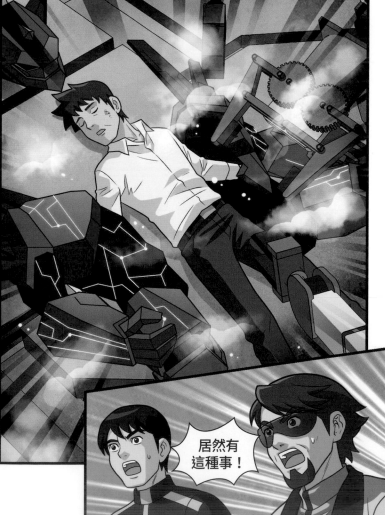

居然有這種事！

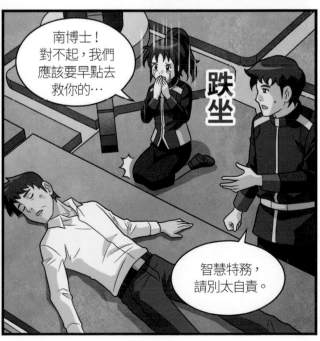

對啊，這不是妳要自責的事，南博士不會想看到妳這樣。

博士！

南博士，我向你保證，不會讓你的犧牲白費！

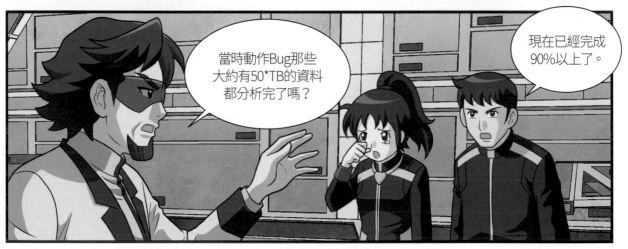

當時動作Bug那些大約有50*TB的資料都分析完了嗎？

現在已經完成90%以上了。

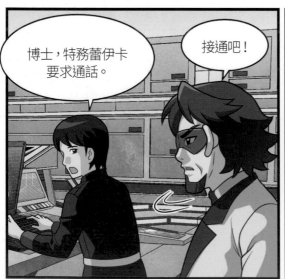

博士，特務蕾伊卡要求通話。

接通吧！

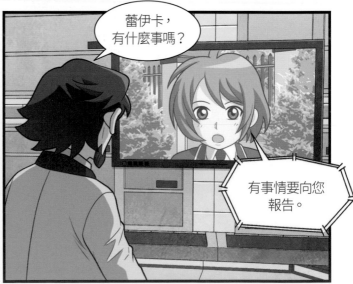

蕾伊卡，有什麼事嗎？

有事情要向您報告。

*Terabyte(TB)：電腦晶片中可儲存資料量的單位，1TB等於1024GB。

啊，終於把動作Bug的盔甲打開了吧！怎麼樣呢？

裡面是不是真的有人？

沉默

是這樣沒錯，而動作Bug的盔甲裡面是…

是南博士，把盔甲打開之後，發現他已經去世了。

你說什麼？

詳細的狀況等妳回到總部再告訴妳，妳要報告的內容是什麼？

…

蕾伊卡？

啊，對不起！

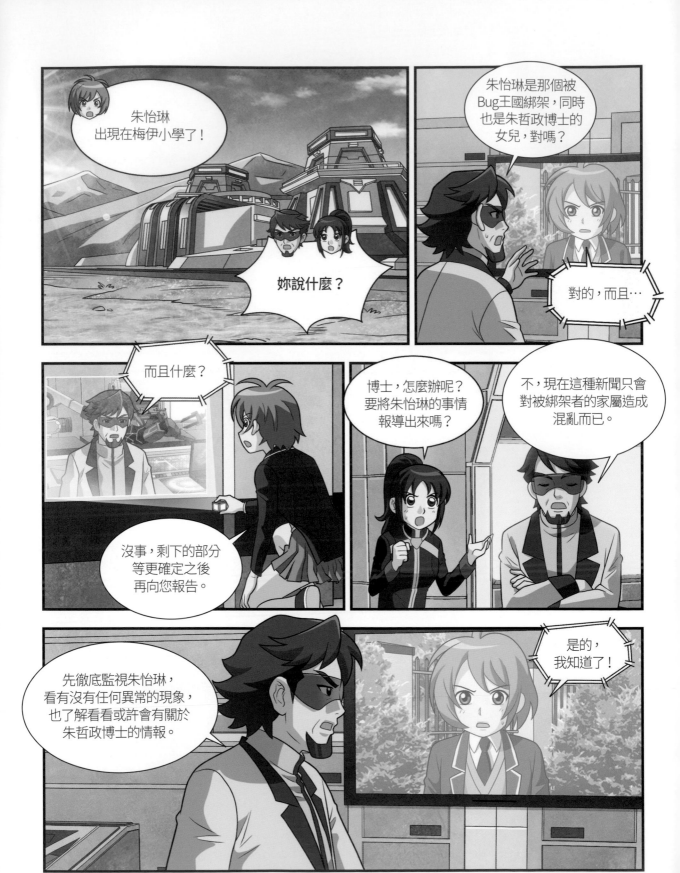

蕾伊卡看起來和平常不太一樣,是因為南博士的死嗎?

當然。

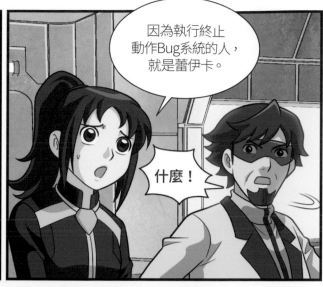

因為執行終止動作Bug系統的人,就是蕾伊卡。

什麼!

南博士因為我…

擦

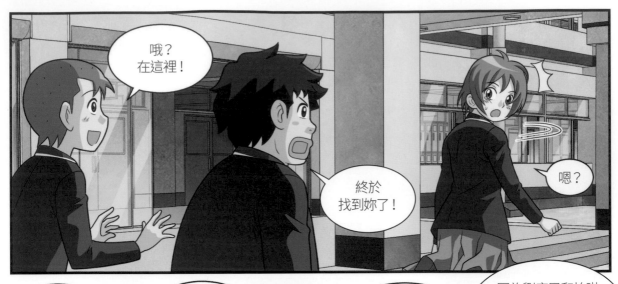

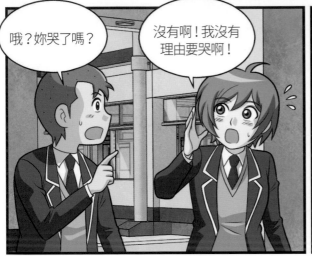

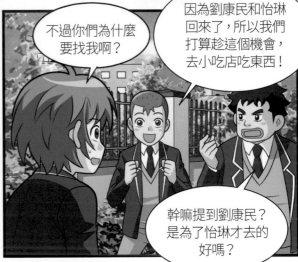

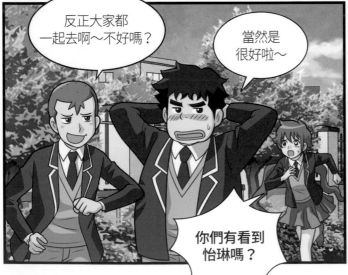

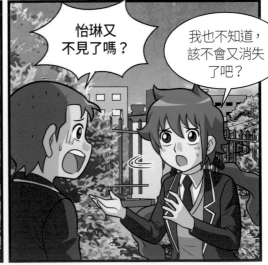

你們以為我又消失了嗎？我在這裡啦～

什麼嘛～你們都在一起啊？突然不見嚇到我了！

劉康民明明對妳有很多好奇的地方。

時間不多了，要儘快查出那傢伙為什麼會得到coding力。

是的，我知道了。

康民～我們已經很久沒有一起去小吃店了，對吧？

對、對啊～

哼！又和劉康民那小子黏在一起！

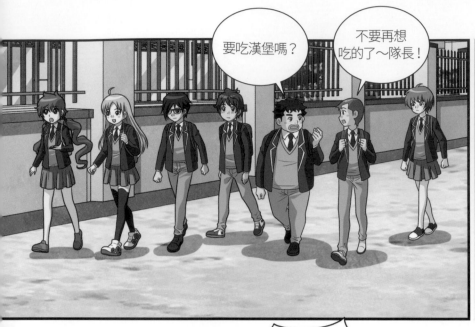

要吃漢堡嗎？

不要再想吃的了～隊長！

現在朱怡琳和劉康民都聚集在這裡，加油，蕾伊卡！

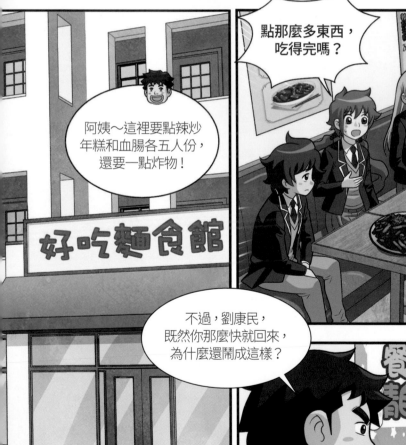

點那麼多東西，吃得完嗎？

當然！妳太小看我們隊長了？

阿姨～這裡要點辣炒年糕和血腸各五人份，還要一點炸物！

好吃麵食館

不過，劉康民，既然你那麼快就回來，為什麼還鬧成這樣？

蛤？我太快回來也錯了嗎？

但你選在今天出現，看起來怎麼像是因為想念怡琳才出現的啊～

才不是那樣呢？我也都不記得了！

妳是不懂得察顏觀色才把他們連結在一起的嗎？

什麼，連結！

嗯？

就算是這樣也別太為難康民啊～

嚇！

天哪！

不是！絕對不是那樣的！

總是支支吾吾的話，就會一直引起懷疑吧？算了，就這樣吧！

其實我…一直都待在遊戲室。

什麼？遊戲室！

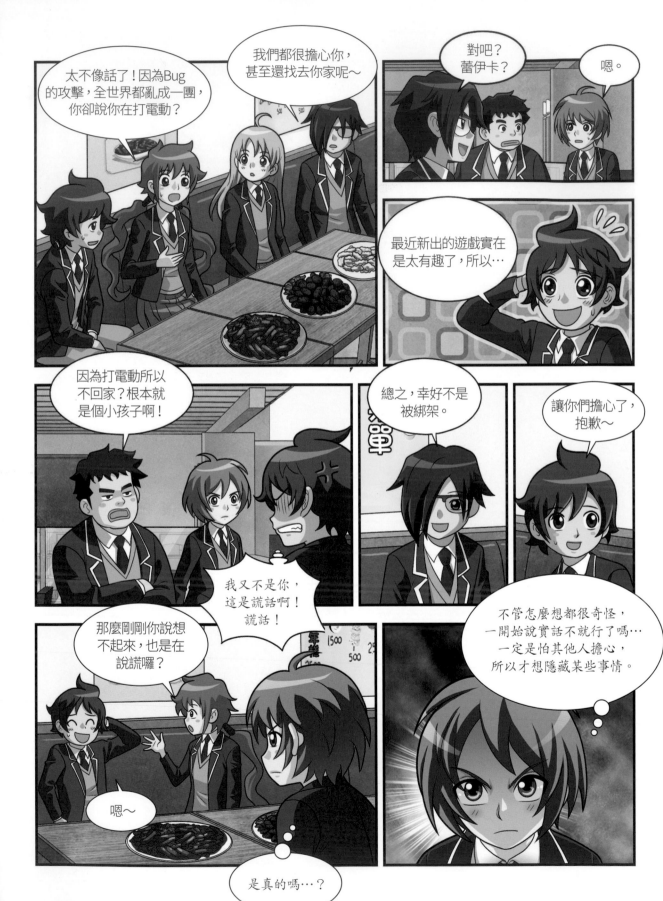

我和劉康民第一次碰面是在Bug國王的基地，那是朱怡琳被綁架之後，雖然他說他是走錯路…

那之後，我在朱哲政博士的研究室再次見到他，那是博士被Bug攻擊的那天！

朱哲政博士的祕密研究室連對現場特務們都沒有公開，為什麼劉康民會知道那個地方呢？

再加上，他說他迷上遊戲然後在遊戲室待了好幾天？但是劉康民的電腦裡完全沒有遊戲的痕跡！

被綁架的朱怡琳和她的爸爸朱哲政博士…只要和他們有關就出現的劉康民。

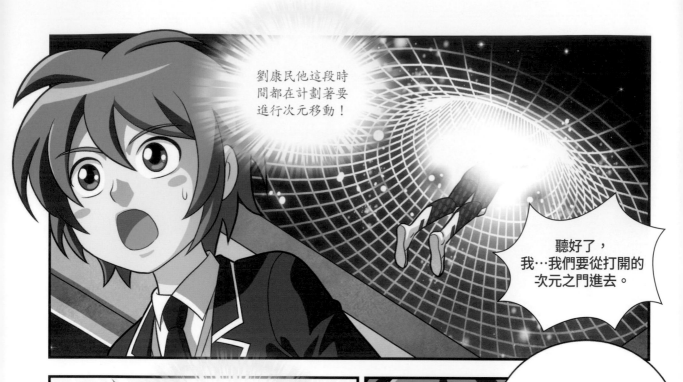

劉康民他這段時間都在計劃著要進行次元移動！

聽好了，我…我們要從打開的次元之門進去。

如果是這樣，就能說明他為什麼知道朱哲政博士的研究室了，因為要和博士一起救出朱怡琳！

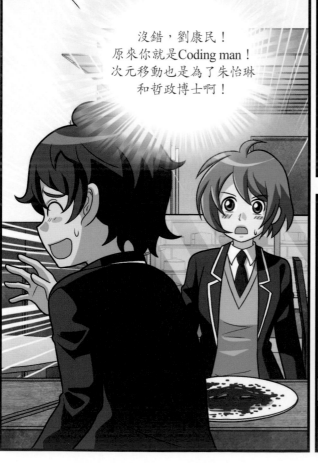

沒錯，劉康民！原來你就是Coding man！次元移動也是為了朱怡琳和哲政博士啊！

好，現在都吃完了，我們去吃甜點吧？

你剛剛吃的那些呢？

又吃？

起身

炒年糕之後果然就是要喝清爽的果汁！那麼要喝果汁配麵包的人，請舉手！

我們不要！

太會吃了吧！

對了，剛剛一時忘記問，劉康民，你那個訊息是什麼啊？

對啊！那天下雨，你卻傳簡訊說天氣很好。

傳送預約簡訊的那天，降雨機率是99%。

咻

原來是那天。

那、那個是因為一直都待在遊戲室裡面，所以不知道外面的天氣啦～

遊戲中毒真的是大問題啊！

康民你為什麼突然流那麼多汗？哪裡不舒服嗎？

沒有，只是有點熱～

怡琳的陰謀　**59**

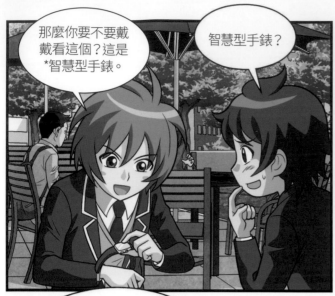

那麼你要不要戴戴看這個？這是*智慧型手錶。

智慧型手錶？

智慧型手錶原本只有計算、翻譯、小遊戲等功能而已，但現在還能測量身體的*生物節律呢！

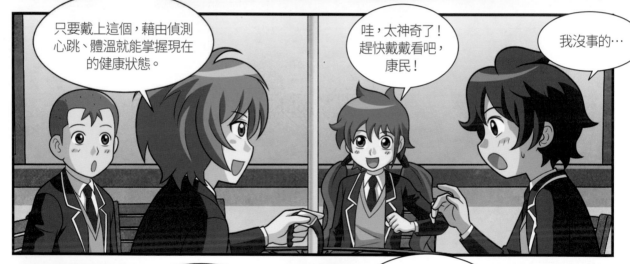

只要戴上這個，藉由偵測心跳、體溫就能掌握現在的健康狀態。

哇，太神奇了！趕快戴戴看吧，康民！

我沒事的…

上鉤了！在那隻手錶上還安裝了測謊的功能！

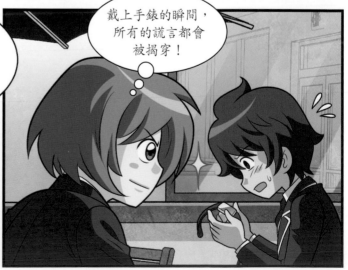

戴上手錶的瞬間，所有的謊言都會被揭穿！

*智慧型手錶：裝載著相機、溫度計、指南針、計算機、行動電話、觸控螢幕、
　GPS等功能，可以穿戴在身上的電腦（穿戴式裝置）。
*生物節律：生物體的體溫、荷爾蒙分泌、代謝等各種生命活動的週期性變動。

蕾伊卡是Debug的特務，可能是要讓你戴上這支手錶，來試探你是不是Coding man。

嗡嗡嗡

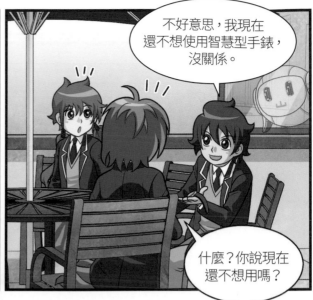

不好意思，我現在還不想使用智慧型手錶，沒關係。

什麼？你說現在還不想用嗎？

雖然智慧型手錶的技術發展非常快速，但還不是非常完美的穿戴式裝置啊～

穿戴式裝置？

嗯，穿戴式裝置就是把裝了電子晶片的智慧型裝置，直接穿載在身上的意思。當然，像智慧型手錶就是一種戴在手腕上的穿戴式裝置。

16:10

未來會變成只要穿上衣服，就可以把我身體的健康狀態傳送給醫院，那樣的生活吧？那時才能算是穩定的物聯網時代，所以為了等到那種時代來臨，我暫時還不想使用智慧型手錶。

哇～劉康民，沒見到你的這段時間，你變聰明了！

是不是在遊戲室用功唸書啦？

漫畫中的觀念

你知道穿戴式裝置嗎？171頁會有更詳細的說明喔！

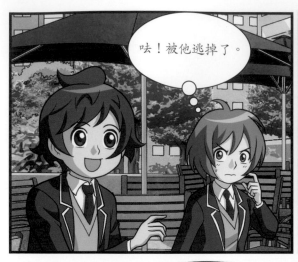

呿！被他逃掉了。

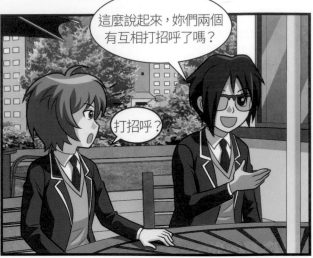

這麼說起來，妳們兩個有互相打招呼了嗎？

打招呼？

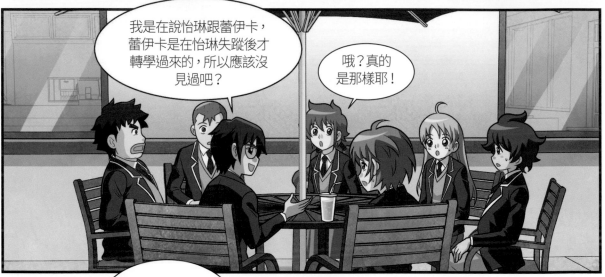

我是在說怡琳跟蕾伊卡，蕾伊卡是在怡琳失蹤後才轉學過來的，所以應該沒見過吧？

哦？真的是那樣耶！

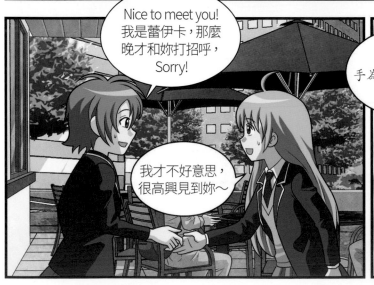

Nice to meet you! 我是蕾伊卡，那麼晚才和妳打招呼，Sorry!

我才不好意思，很高興見到妳～

天哪？手為什麼那麼冰？

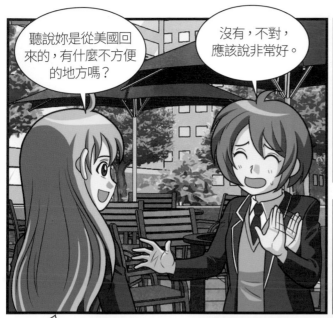

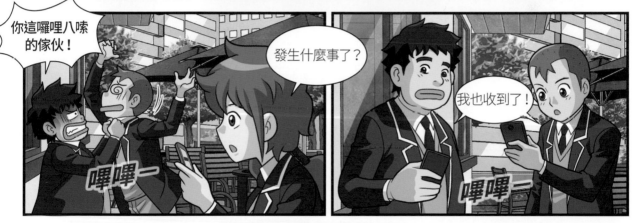

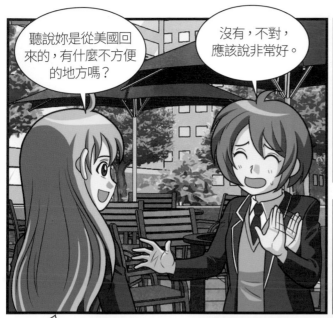

聽說妳是從美國回來的，有什麼不方便的地方嗎？

沒有，不對，應該說非常好。

偶爾會有不懂的字出現需要上網搜尋，不論哪裡都有Wi-Fi，真的非常方便～

蕾伊卡韓語說得非常好啊！

對啊，好像說得比隊長還好呢？

你這囉哩八嗦的傢伙！

發生什麼事了？

嗶嗶—

我也收到了！

嗶嗶—

左顧

右盼

嗶 嗶 嗶

嗶

嗶

嗶嗶—

漫畫中的觀念

只要有Wi-Fi熱點的話，我們就可以使用網路了。
在170頁有關於Wi-Fi的詳細介紹喔！

怡琳的陰謀　**63**

你有聽過熱門搜尋、相關搜尋等用語嗎？
在170頁有關於搜尋引擎的詳細介紹喔！

看看這個！那個叫做「Coding man去哪裡？」的新聞節目，在即時的熱門搜尋排名上升了！

真的嗎？

點

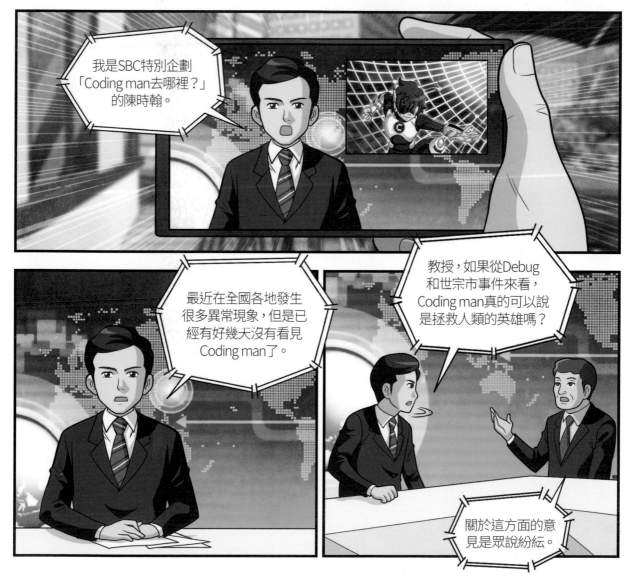

我是SBC特別企劃「Coding man去哪裡？」的陳時翰。

最近在全國各地發生很多異常現象，但是已經有好幾天沒有看見Coding man了。

教授，如果從Debug和世宗市事件來看，Coding man真的可以說是拯救人類的英雄嗎？

關於這方面的意見是眾說紛紜。

怡琳的陰謀　**65**

直到現在，我們還無法確認Coding man是敵人還是隊友…

那麼Coding man也有可能是敵人嗎？

不過Coding man到底去哪裡了？為什麼一直沒看到他呢？

難道Coding man也被Bug王國綁架了嗎？

朋友們，現在點心也吃完了，我們回家吧？因為那封簡訊，家人好像會擔心～

那麼早？

嗯，也是。

起身

我也因為爸爸研究所的事件，有點不安。

宥彩，我送妳回去吧！

點頭

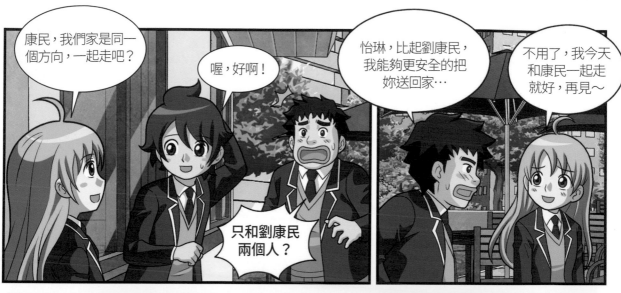

現在只剩我們兩個人了。

…

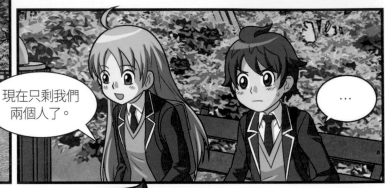

康民，見到好久沒見的朋友，感覺如何呢？

那種事等以後再說也不遲。

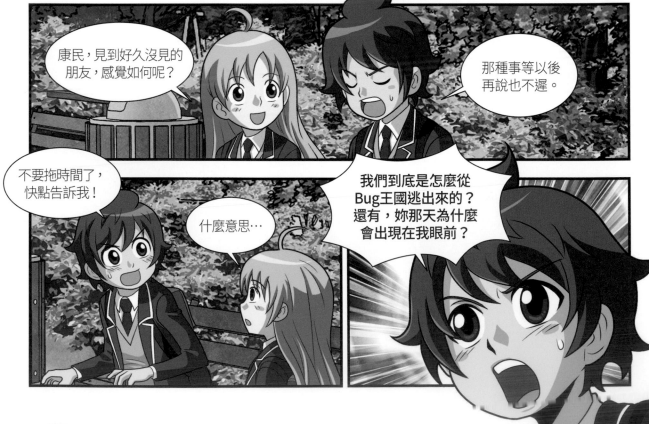

不要拖時間了，快點告訴我！

什麼意思…

我們到底是怎麼從Bug王國逃出來的？還有，妳那天為什麼會出現在我眼前？

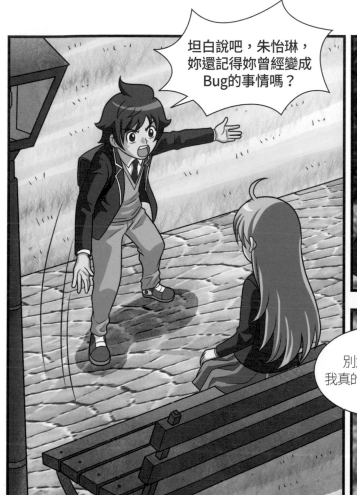

坦白說吧，朱怡琳，妳還記得妳曾經變成Bug的事情嗎？

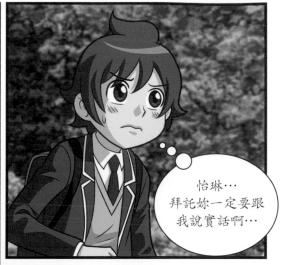

怡琳⋯拜託妳一定要跟我說實話啊⋯

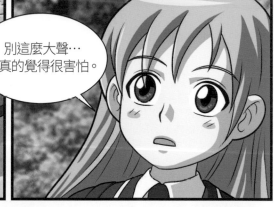

別這麼大聲⋯我真的覺得很害怕。

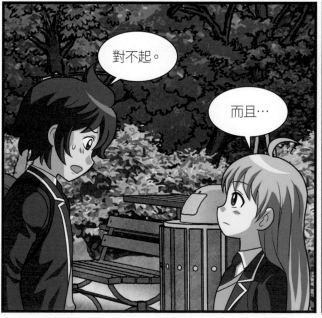

對不起。

而且⋯

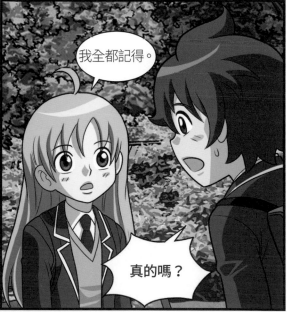

我全都記得。

真的嗎？

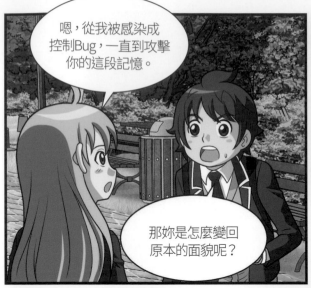

嗯，從我被感染成控制Bug，一直到攻擊你的這段記憶。

那妳是怎麼變回原本的面貌呢？

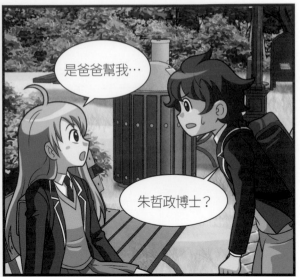

是爸爸幫我…

朱哲政博士？

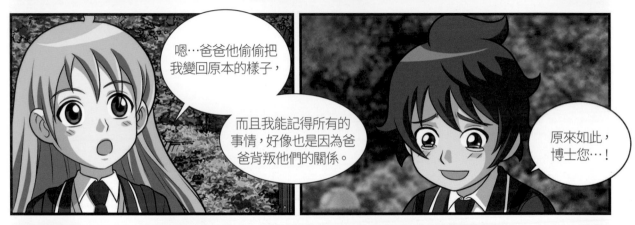

嗯…爸爸他偷偷把我變回原本的樣子，

而且我能記得所有的事情，好像也是因為爸爸背叛他們的關係。

原來如此，博士您…！

所以，在那之後呢？

之後？

我那之後的事都想不起來了。

我在Bug王國見到妳之後，眼睛再睜開時，就發現在家裡了。

我也嚇一大跳，你一見到我就暈過去了。

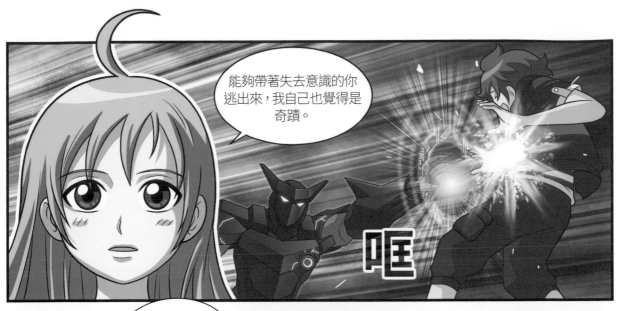

能夠帶著失去意識的你逃出來，我自己也覺得是奇蹟。

哐

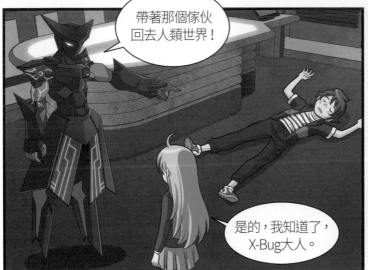

帶著那個傢伙回去人類世界！

是的，我知道了，X-Bug大人。

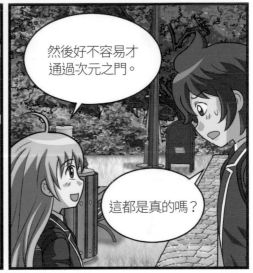

然後好不容易才通過次元之門。

這都是真的嗎？

我只是非常想要救出妳而已。

所以你才成為Coding man嗎？

嗯？

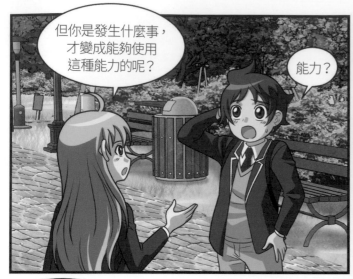

但你是發生什麼事，才變成能夠使用這種能力的呢？

能力？

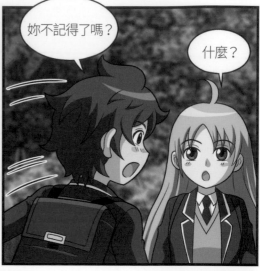

妳不記得了嗎？

什麼？

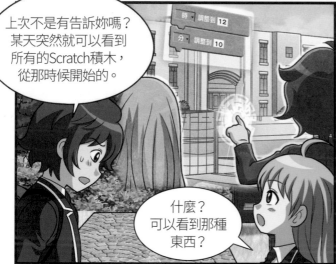

上次不是有告訴妳嗎？某天突然就可以看到所有的Scratch積木，從那時候開始的。

時 調整到 12
分 調整到 10

什麼？可以看到那種東西？

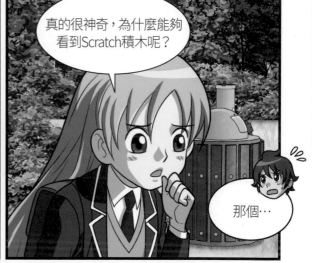

真的很神奇，為什麼能夠看到Scratch積木呢？

那個…

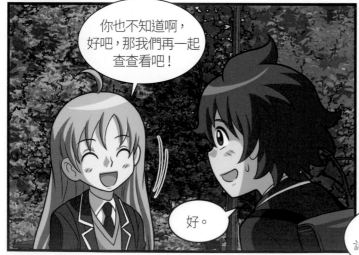

你也不知道啊，好吧，那我們再一起查查看吧！

好。

她說她…記得所有的事情？

Coding man出現了！

在Bug王國的侵略之後，
消失的Coding man，
終於出現了。

劉康民家

我從學校回來了!

關門

劉康民!

什麼?
發生什麼事了?

那幾天你都待在遊戲
室的事情,是真的嗎?
現在立刻給我說清楚!

那個
怎麼⋯

分析媽媽手機的結果，30分鐘前有宥彩小姐的通話紀錄。

你說什麼！

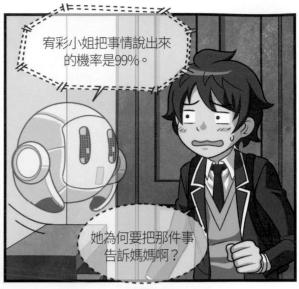

宥彩小姐把事情說出來的機率是99%。

她為何要把那件事告訴媽媽啊？

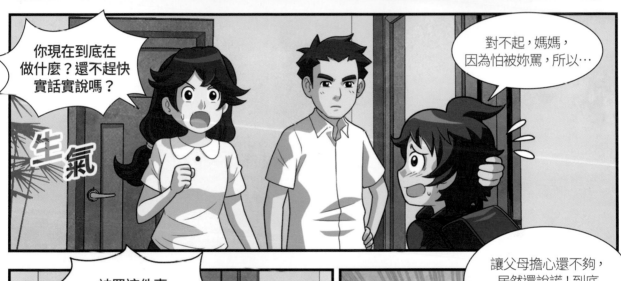

你現在到底在做什麼？還不趕快實話實說嗎？

生氣

對不起，媽媽，因為怕被妳罵，所以⋯

讓父母擔心還不夠，居然還說謊！到底為什麼要這麼做？

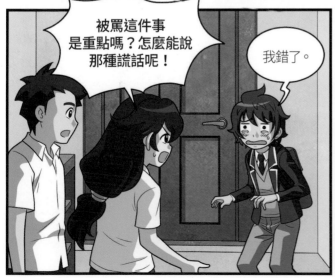

被罵這件事是重點嗎？怎麼能說那種謊話呢！

我錯了。

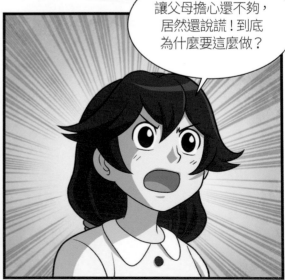

Coding man出現了！ **75**

因為打電動而不回家，這說得過去嗎？

冷靜一點，老婆。

康民，你真的犯了很大的錯，我們不知道這件事，而是以為你被Bug王國綁架了！

那、那個…

今天已經很晚了，先放過你，然後這段時間禁止你用電腦。

是…

爸爸、媽媽，沒有辦法跟你們說實話，真的很抱歉。

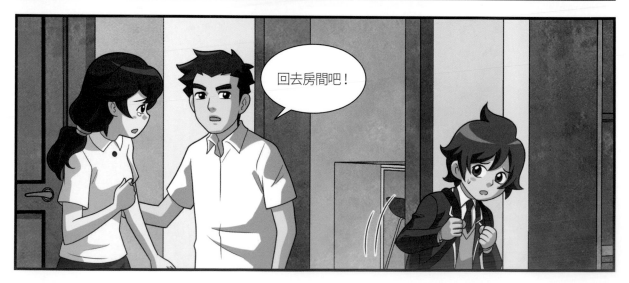

回去房間吧！

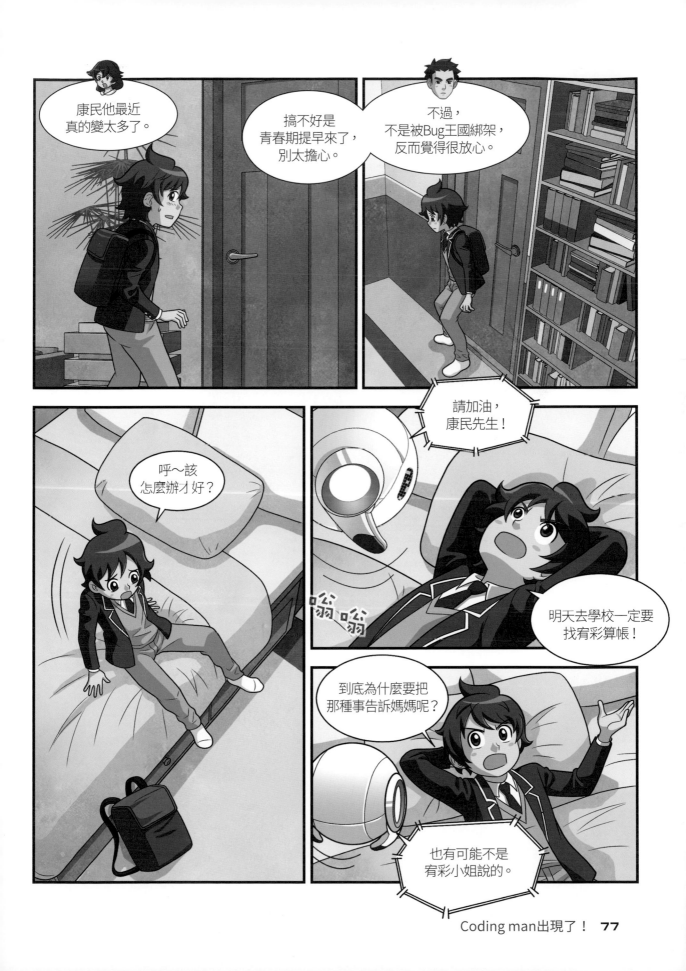

如果是宥彩小姐說的，她也是為了不讓父母親太擔心才會這麼做。

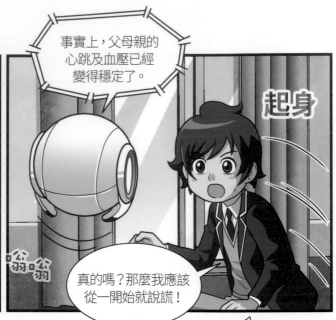

事實上，父母親的心跳及血壓已經變得穩定了。

起身

嗡嗡

真的嗎？那麼我應該從一開始就說謊！

說謊是不好的。

但是爸媽的健康優先啊！

而且不就是你叫我說不記得的嗎？

啊，我聽不太清楚。

什麼？Smile你故障了嗎？

這是騙人的。

哼！Smile怎麼連你都在戲弄我！

因為我的謊話，康民先生的血壓升高了。

你完全在耍我！就像真的人類一樣。

嗡嗡

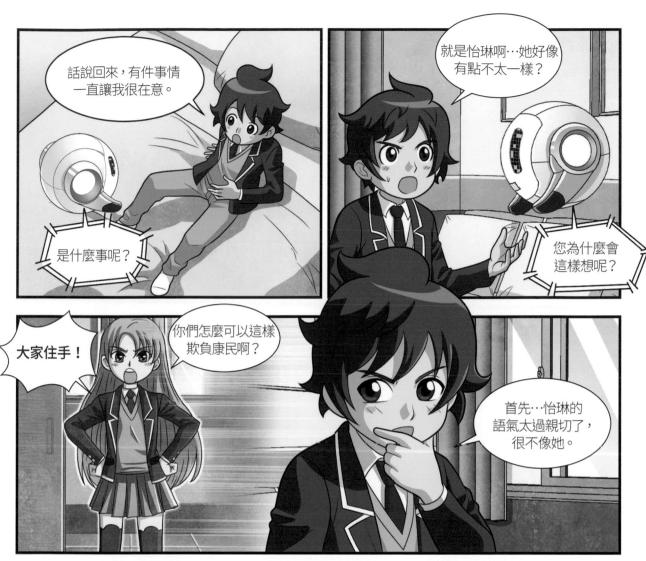

話說回來，有件事情一直讓我很在意。

是什麼事呢？

就是怡琳啊⋯她好像有點不太一樣？

您為什麼會這樣想呢？

大家住手！

你們怎麼可以這樣欺負康民啊？

首先⋯怡琳的語氣太過親切了，很不像她。

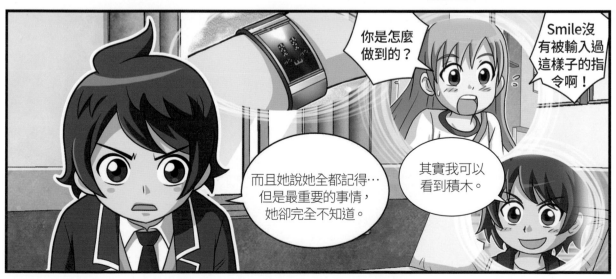

你是怎麼做到的？

Smile沒有被輸入過這樣子的指令啊！

而且她說她全都記得⋯但是最重要的事情，她卻完全不知道。

其實我可以看到積木。

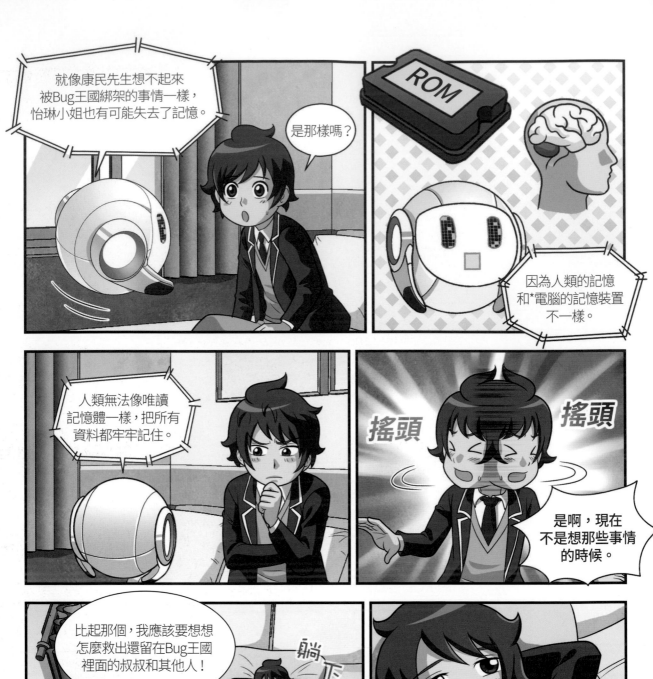

就像康民先生想不起來被Bug王國綁架的事情一樣，怡琳小姐也有可能失去了記憶。

是那樣嗎？

ROM

因為人類的記憶和*電腦的記憶裝置不一樣。

人類無法像唯讀記憶體一樣，把所有資料都牢牢記住。

搖頭　搖頭

是啊，現在不是想那些事情的時候。

比起那個，我應該要想想怎麼救出還留在Bug王國裡面的叔叔和其他人！

躺下

現在…真的…要制定新的計畫了…

康民先生的聲音變得非常小聲。

*電腦的記憶裝置：在電腦上將資料暫時性或是永久性保存的裝置。

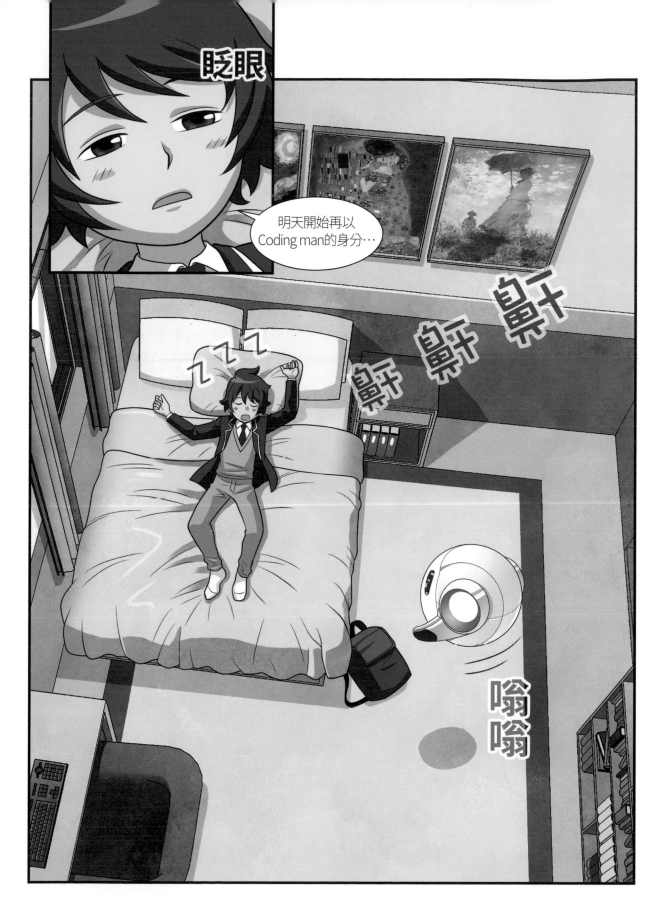

隔天早上

開門

應該沒有人吧？

媽媽！

咕嚕
咕嚕

您睡得好嗎？

你很早起床呢！

今天不是校慶放假嗎？

對！沒錯～所以我打算跟朋友一起去圖書館～

穿著制服？

啊，對了！為什麼我穿著制服呢？哈哈哈哈！

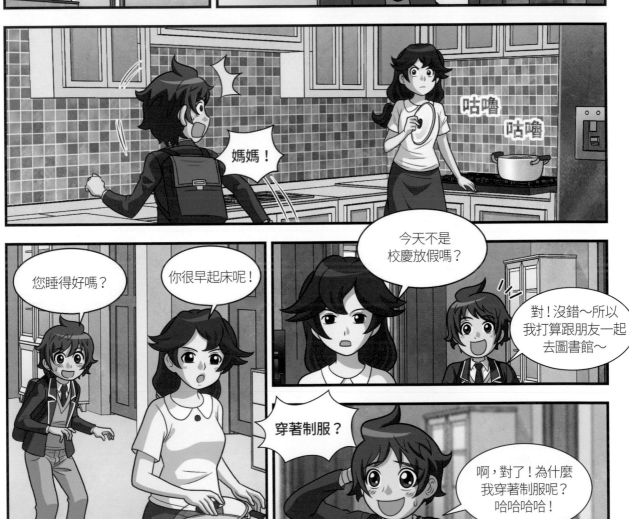

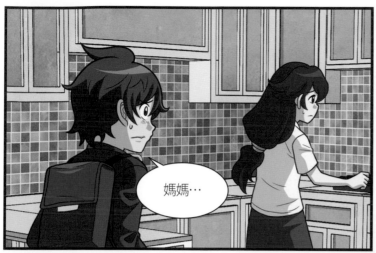

媽媽…

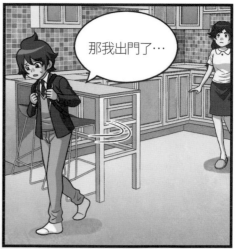

那我出門了…

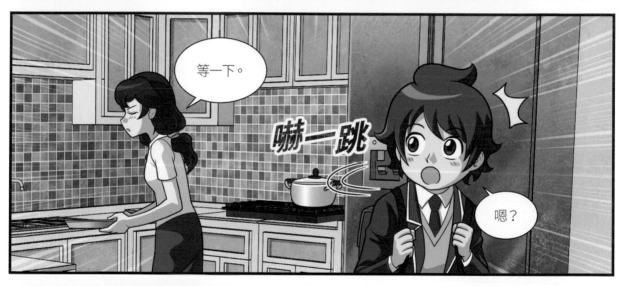

等一下。

嚇一跳。

嗯？

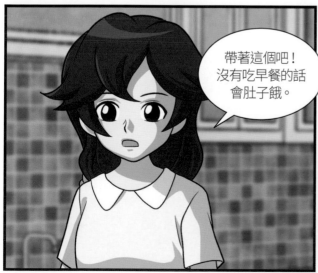

帶著這個吧！沒有吃早餐的話會肚子餓。

感動

媽媽！

吃飽了！
天氣也非常晴朗！

哈哈哈哈

這是之前打開
次元之門的那個
屋頂嗎？

是的，沒錯。

那麼現在
開始吧！

需要我
幫忙的地方～

程式積木
ON！

唰

走吧！

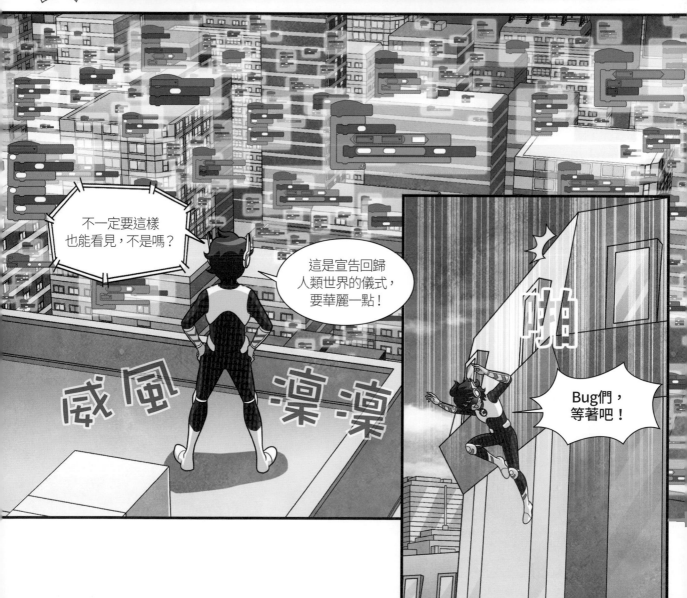

不一定要這樣
也能看見，不是嗎？

這是宣告回歸
人類世界的儀式，
要華麗一點！

威風凜凜

啪

Bug們，
等著吧！

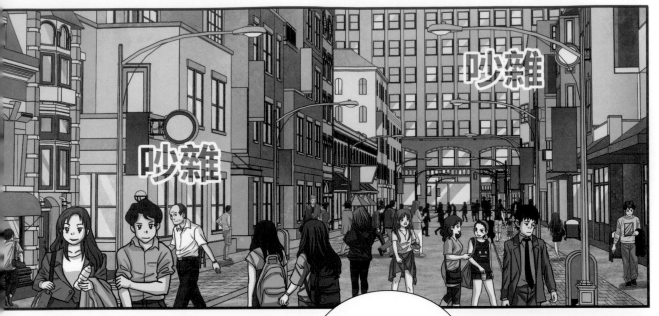

吵雜

吵雜

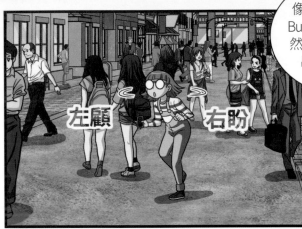

像這種熱鬧的街道，Bug一定會再次出現，然後Coding man也會出現！呵呵呵呵！

左顧

右盼

好奇怪，剛剛明明還可以語音辨識的！

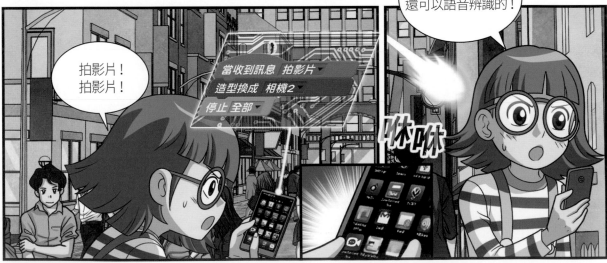

拍影片！
拍影片！

當收到訊息 拍影片 ▼
造型換成 相機2 ▼
停止 全部 ▼

咻咻

漫畫中的觀念　因為吳德熙是影片創作者，所以常常使用相機應用程式。
各位有常常使用的應用程式嗎？到171頁更深入的認識應用程式吧！

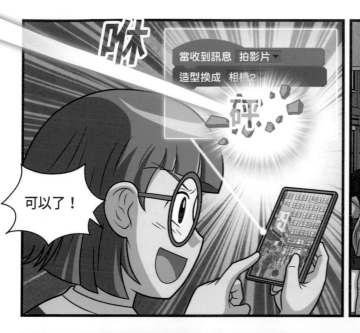

啾

當收到訊息 拍影片▼
造型換成 相機2

砰

可以了！

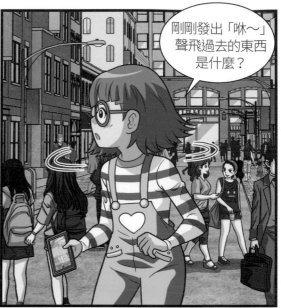

剛剛發出「啾～」
聲飛過去的東西
是什麼？

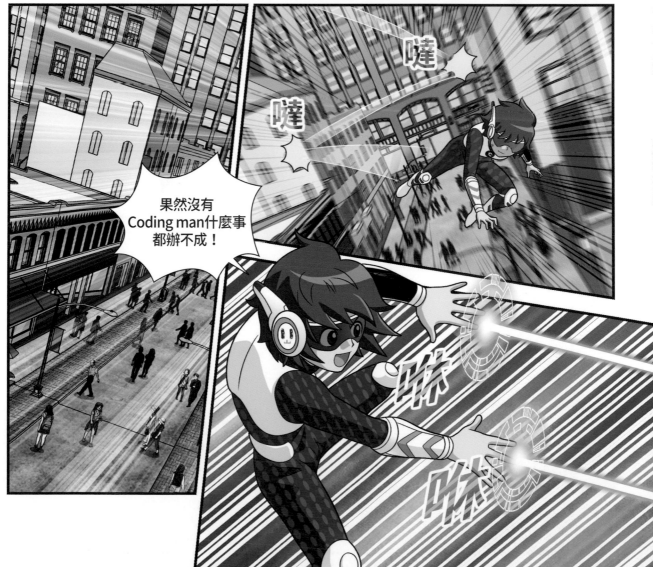

嗤

嗤

果然沒有
Coding man什麼事
都辦不成！

啾

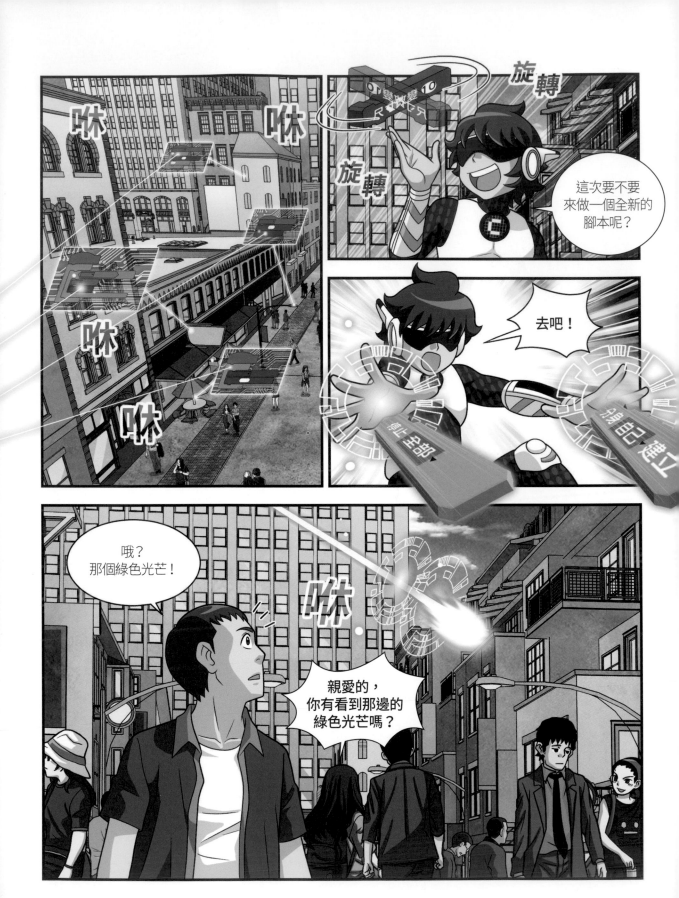

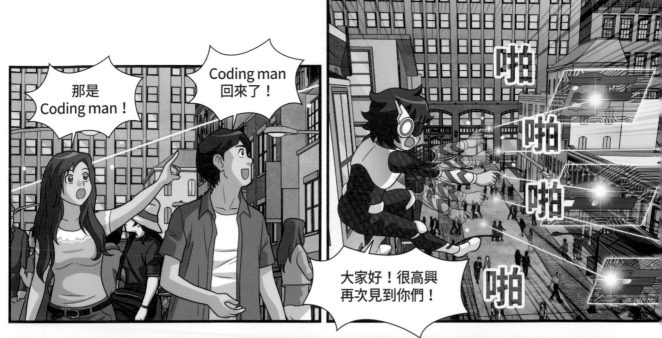

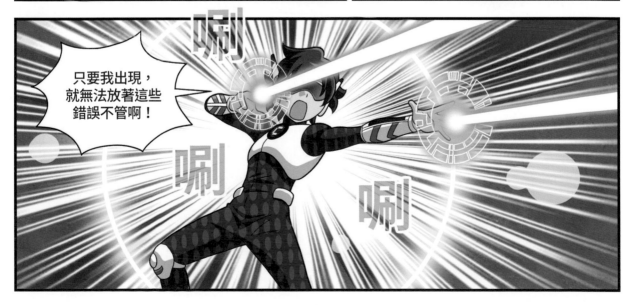

唰

啦

啦

啦

嘿嘿～怎麼樣啊，Smile？

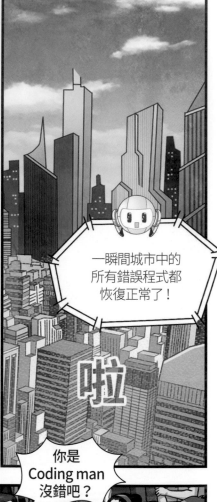
一瞬間城市中的所有錯誤程式都恢復正常了！

從Bug王國回來之後，coding力好像又變得更強了。

信心滿滿

你是Coding man沒錯吧？

吵雜

吵雜

你們好啊！各位～

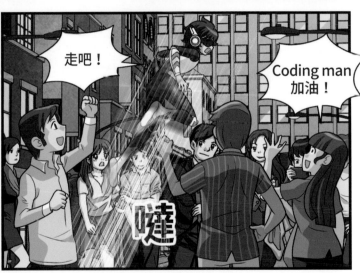

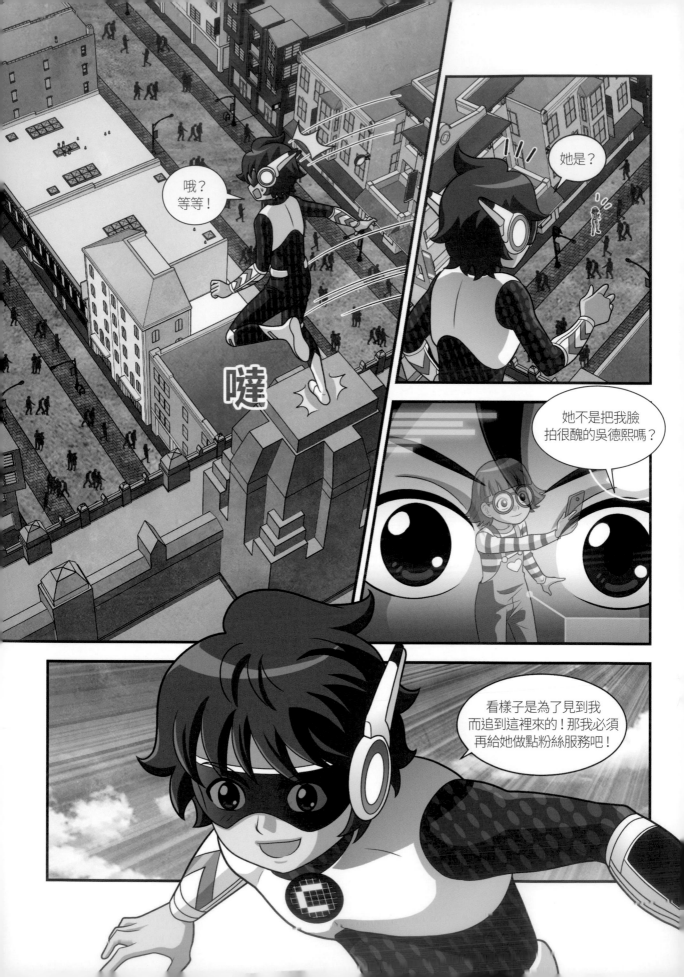

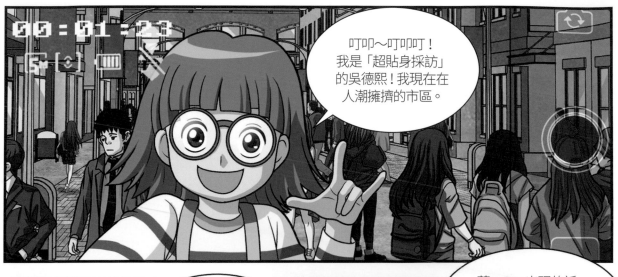

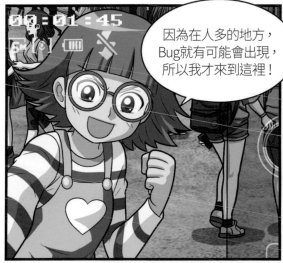

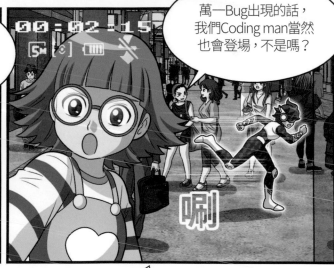

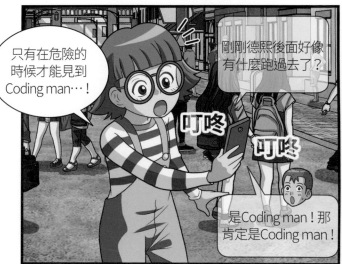

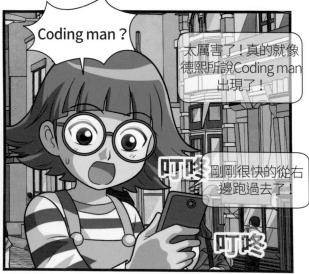

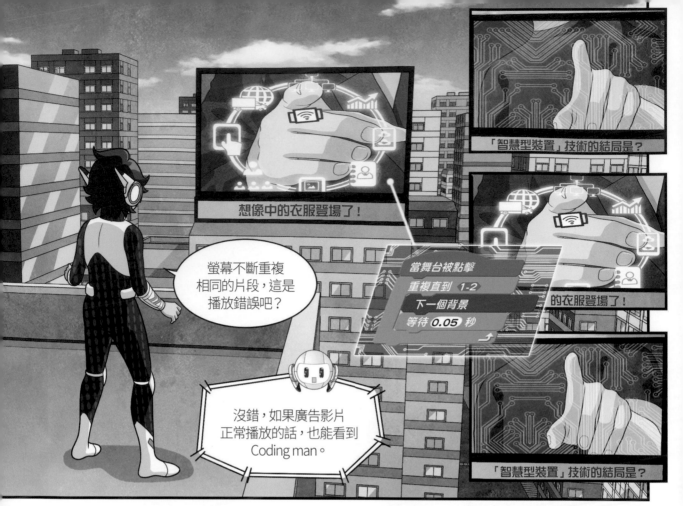

螢幕不斷重複相同的片段,這是播放錯誤吧?

想像中的衣服登場了!

「智慧型裝置」技術的結局是?

當舞台被點擊
重複直到 1-2
下一個背景
等待 0.05 秒

的衣服登場了!

「智慧型裝置」技術的結局是?

沒錯,如果廣告影片正常播放的話,也能看到Coding man。

什麼?
如果Coding man會出來的話,當然一定要看看啊!

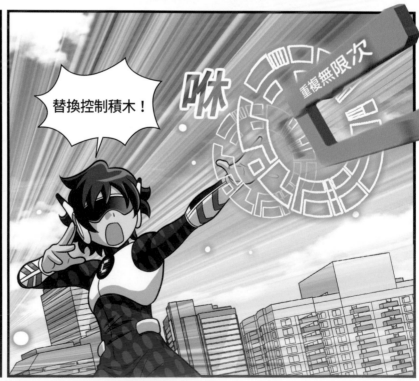

替換控制積木!

咻

重複無限次

Coding man 練習本 要怎麼做出連續播放多個背景的腳本呢?
跟著172頁的內容親自做做看吧!

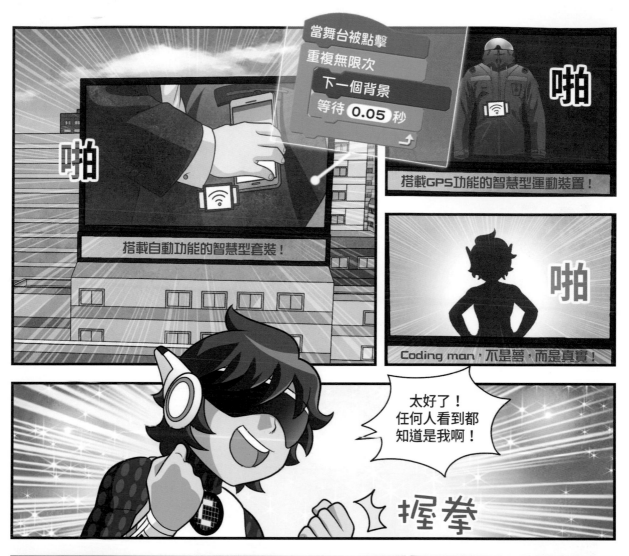

當舞台被點擊
重複無限次
下一個背景
等待 0.05 秒

啪

搭載GPS功能的智慧型運動裝置！

啪

搭載自動功能的智慧型套裝！

啪

Coding man，不是夢，而是真實！

太好了！任何人看到都知道是我啊！

握拳

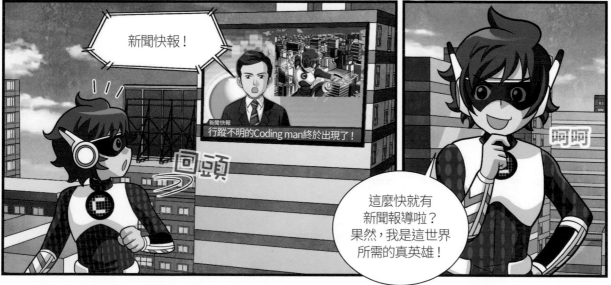

新聞快報！

新聞快報
行蹤不明的Coding man終於出現了！

回頭

呵呵

這麼快就有新聞報導啦？果然，我是這世界所需的真英雄！

讓我們透過在明洞採訪的姜記者來深入了解，姜妍珠記者！

現在首爾市區各地都傳來了看見Coding man的消息。

新聞快報

英雄回歸，揭開他的行蹤！

是的，我是姜妍珠。

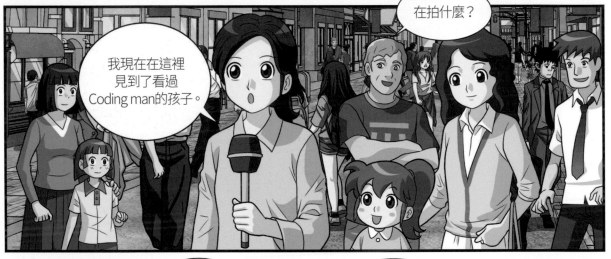

在拍什麼？

我現在在這裡見到了看過Coding man的孩子。

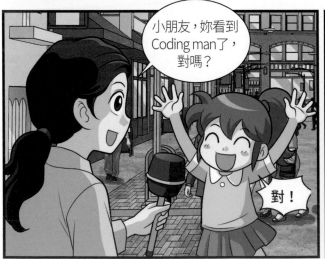

小朋友，妳看到Coding man了，對嗎？

對！

妳是在哪裡看到Coding man的呢？

那時候…我一直吵著要媽媽帶我去娃娃公園玩～

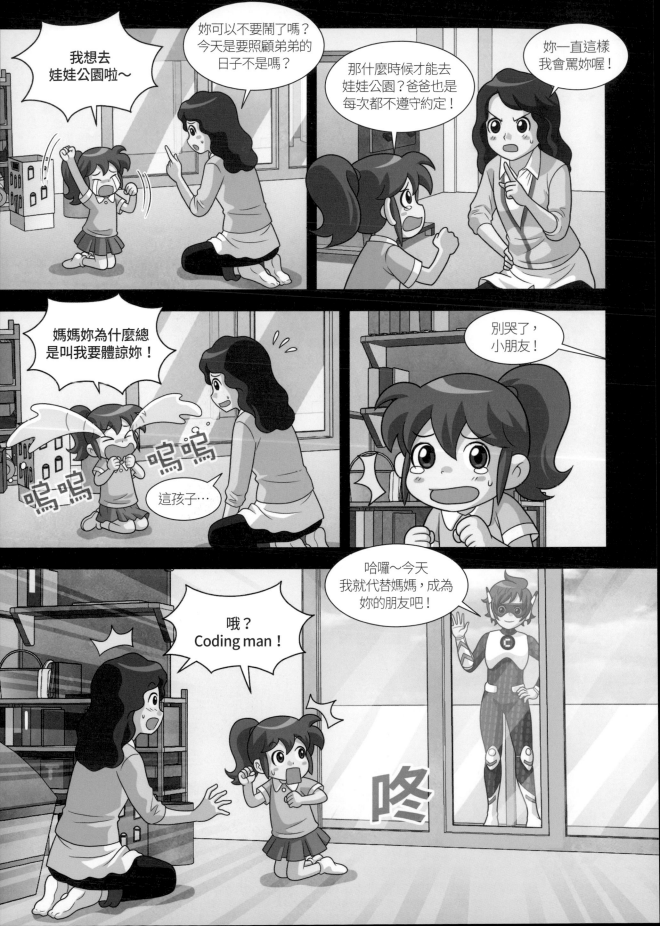

咧

啪
啪
啪
啪

當 🚩 被點擊

背景換成 娃娃公園 ▼

等待 ② 秒

哇，是娃娃公園！

「很高興見到妳！」，
從現在開始讓我們一起
度過快樂的時光吧？

當 🚩 被點擊
隱藏

當背景換成 娃娃公園 ▼
顯示
說出 很高興見到妳！ ② 秒

哇～太棒了，
Coding man！

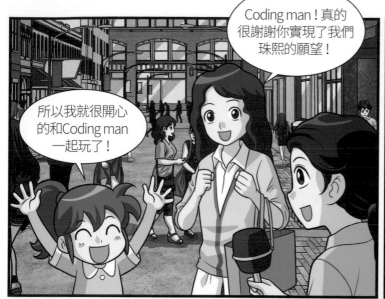

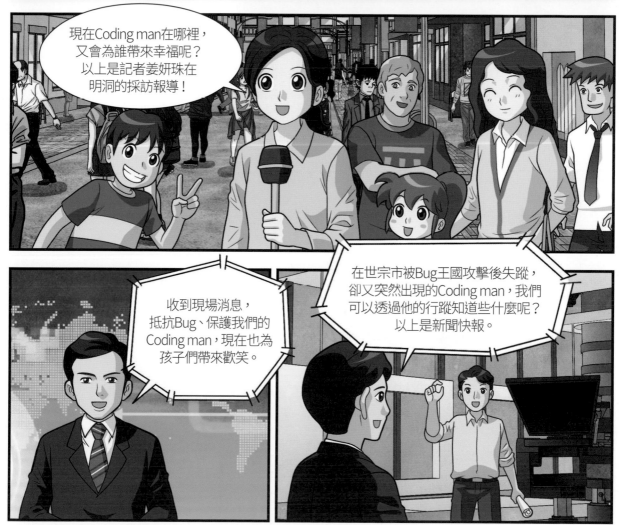

那邊
分心的小朋友！
準備好要大聲加油了嗎？

呃？

在球場上請
集中精神看比賽！

哇

啊

為了我們的勝利，
請暫時放下手機，
全力給予尖叫聲！

都是你啦！

好丟臉～

啊

啊

接下來，我們的加油
口號準備～開！

嗯？

重複無限次
播放音效 聲音
等待 1 秒
音量改變 -10

叩
叩

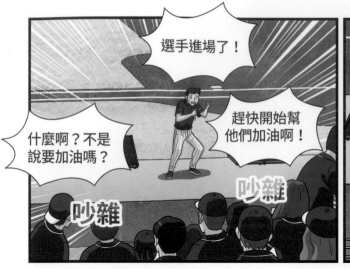

選手進場了！

趕快開始幫他們加油啊！

什麼啊？不是說要加油嗎？

吵雜

吵雜

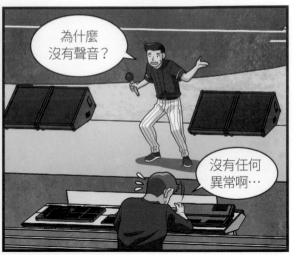

為什麼沒有聲音？

沒有任何異常啊…

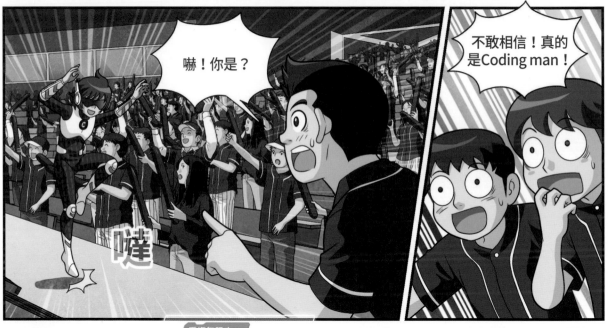

嚇！你是？

嗞

不敢相信！真的是Coding man！

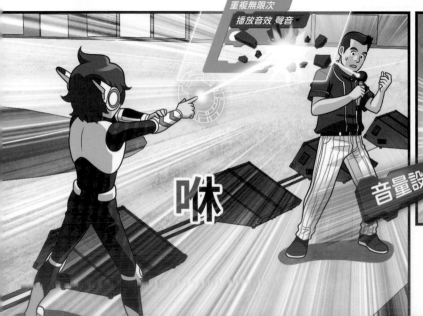

重複無限次

播放音效 聲音

音量設為100%

咻

什麼？這綠色光芒！

嘰一嘰

重複無限次
播放音效 聲音
等待 **1** 秒
音量設為 **100** %

咻

再試試看吧！

可以了！

各位，Coding man
讓我們可以幫選手們加油！
大家一起感謝的歡呼～

大家一起
開心的看比賽吧！

哇

啊

啊

啊

啊

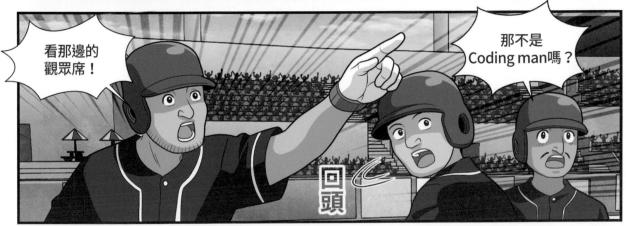

看那邊的
觀眾席！

那不是
Coding man嗎？

回頭

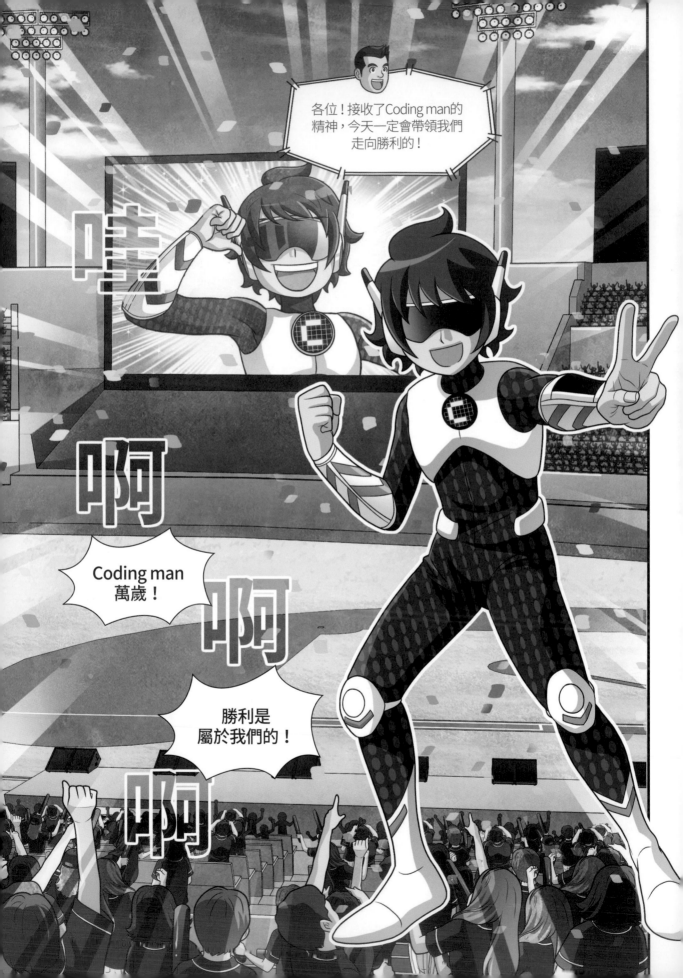

滑行 **1** 秒到 x：**＊** y：**＊**

4

Coding man，幫幫我！

回到人類世界的Coding man，
意識到自己必須要做的事就是守護人類世界。
「向著需要幫助的人前進吧，Smile！」

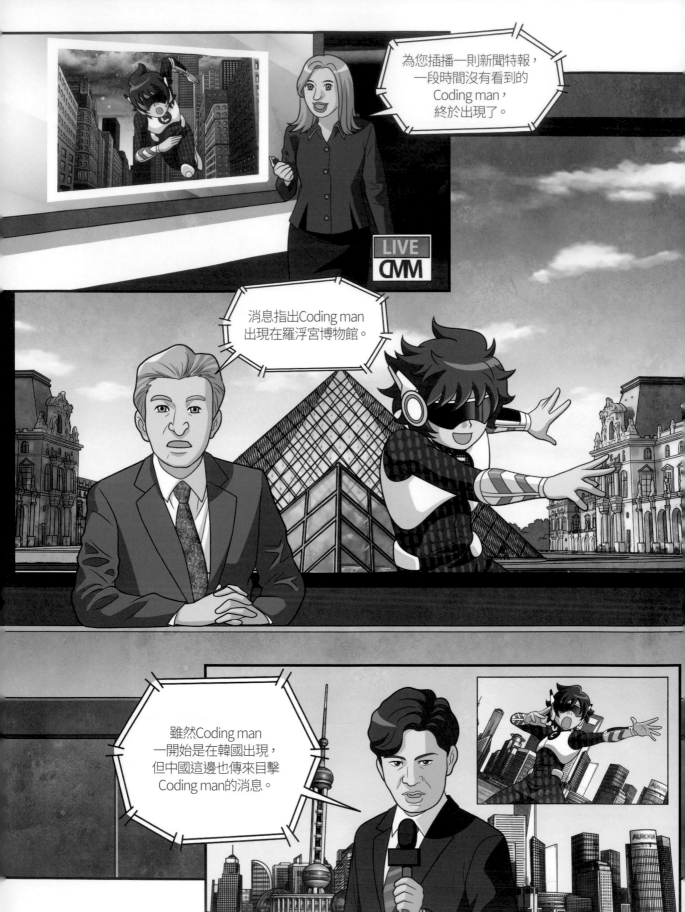

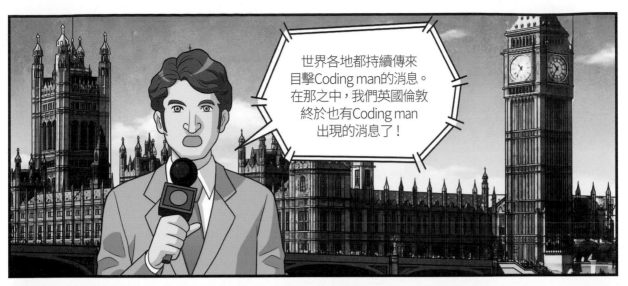

世界各地都持續傳來目擊Coding man的消息。在那之中，我們英國倫敦終於也有Coding man出現的消息了！

當天晚上，劉康民家

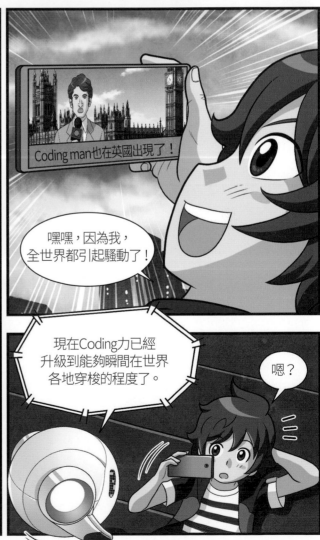

Coding man也在英國出現了！

嘿嘿，因為我，全世界都引起騷動了！

現在Coding力已經升級到能夠瞬間在世界各地穿梭的程度了。

嗯？

Coding man，幫幫我！　**107**

Smile你講話怎麼這樣？

這是什麼意思呢？

起身

不知道為什麼，明明之前是不同的感覺…

現在韓國時間是7點15分38秒，全世界超過40%的新聞都和Coding man有關。

根據民意調查，Coding man被稱為拯救人類的唯一英雄。

什麼英雄啊～令人怪害羞的…不就一般的英雄嗎？

英雄如果用英文是He…

Smile，噓！安靜一點～

嗶 嗶 嗶 嗶

嗡 嗡

叫你不要說話，你就用身體發出聲音嗎？

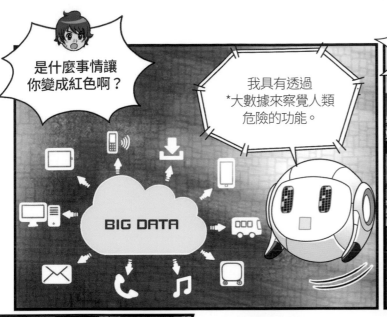

是什麼事情讓你變成紅色啊？

我具有透過*大數據來察覺人類危險的功能。

也就是說現在人類有危險的意思嗎？

起身

沒錯。

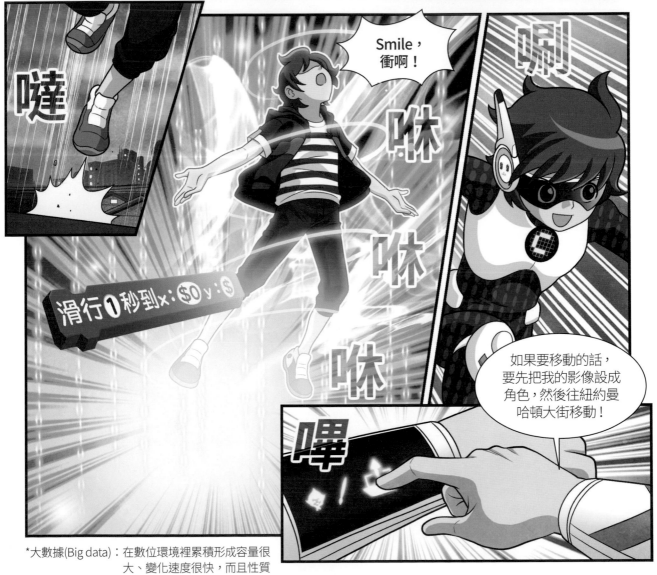

噠

Smile，衝啊！

咻

咻

咻

滑行 **1** 秒到 x : $0 y : $

唰

如果要移動的話，要先把我的影像設成角色，然後往紐約曼哈頓大街移動！

嗶

*大數據(Big data)：在數位環境裡累積形成容量很大、變化速度很快，而且性質多樣的數據。

咻 咻

抵達目的地！

什麼啊？
那些人不是銀行
搶匪嗎？

瞄一眼

趕快洗劫一空
離開吧！

如果是強盜…也不是
程式上的錯誤，而且
現在是晚上，周遭也
都沒人，為什麼我
要來這裡呢？

Coding man並不
只是單純對抗Bug的
Debug！

我又沒說什麼，
英雄要出動了！

噠

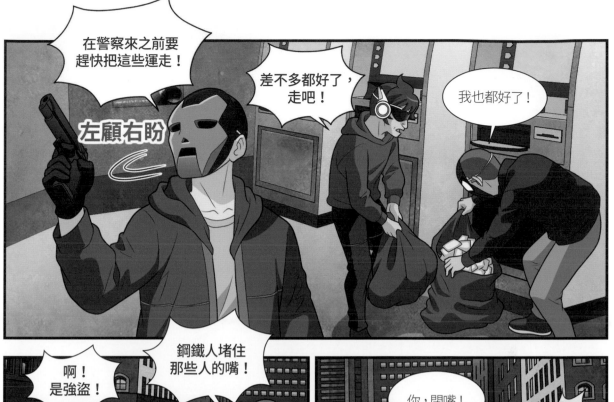

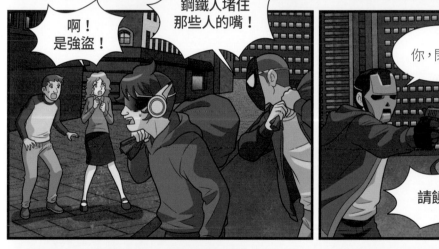

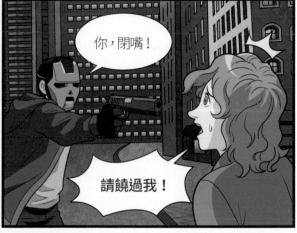

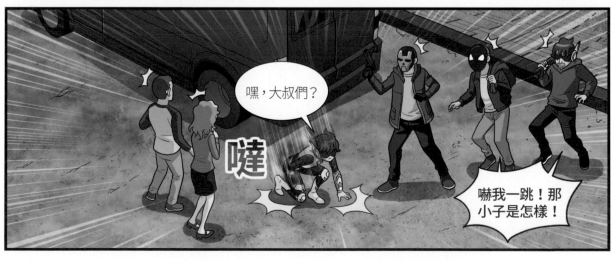

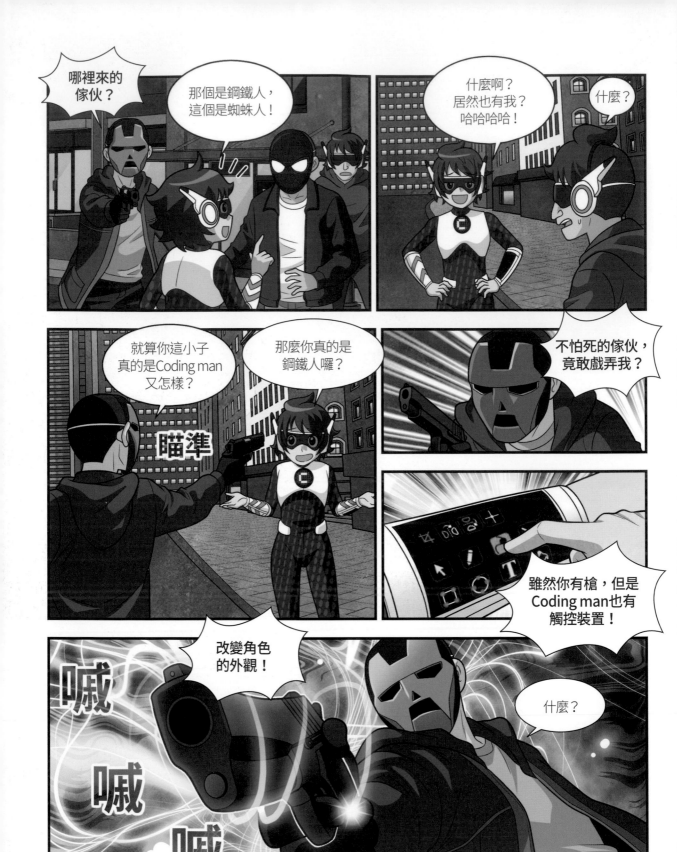

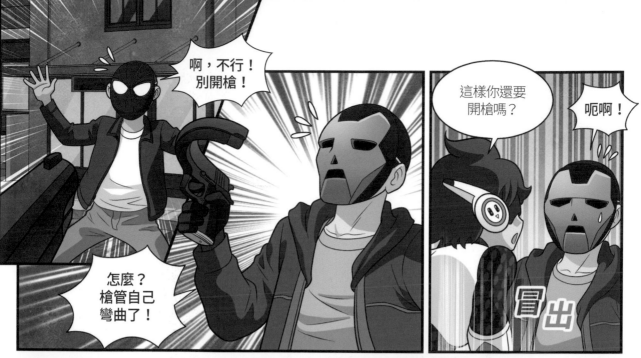

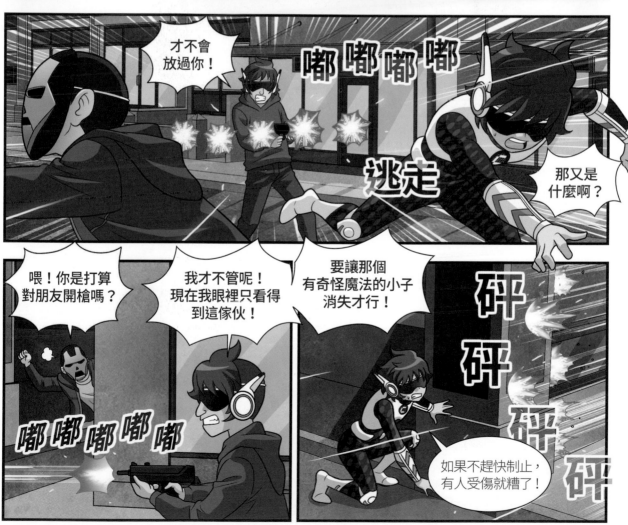

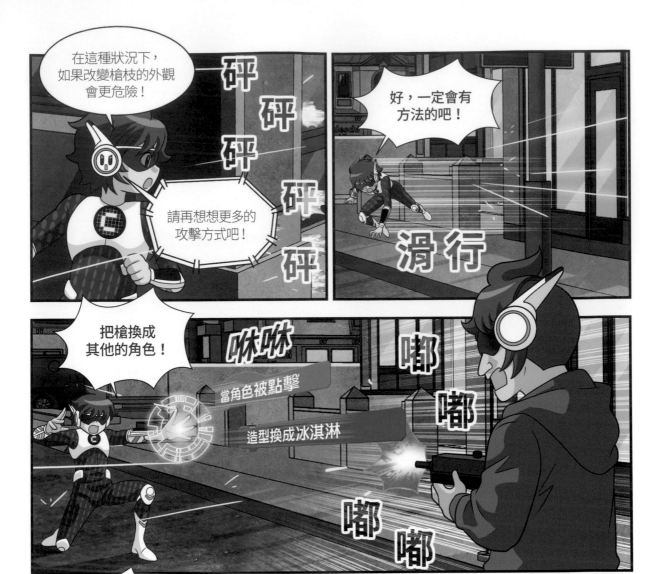

在這種狀況下，如果改變槍枝的外觀會更危險！

請再想想更多的攻擊方式吧！

砰砰砰砰砰砰

好，一定會有方法的吧！

滑行

嘟嘟嘟

把槍換成其他的角色！

當角色被點擊

造型換成冰淇淋

咻咻

嘟嘟

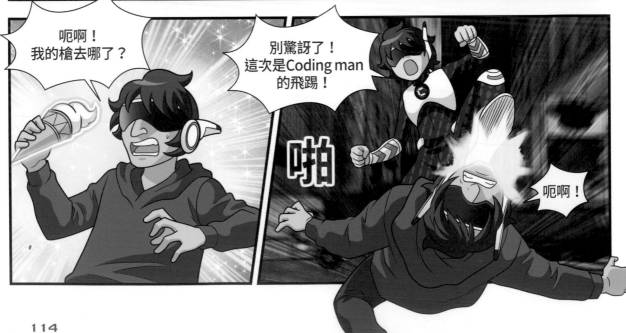

呃啊！我的槍去哪了？

別驚訝了！這次是Coding man的飛踢！

啪

呃啊！

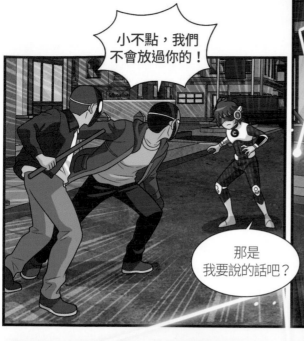

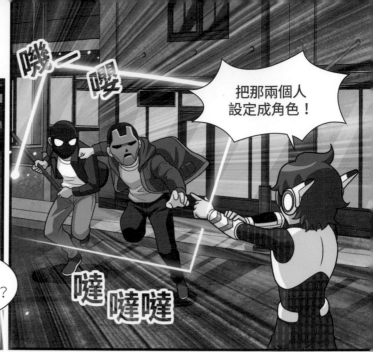

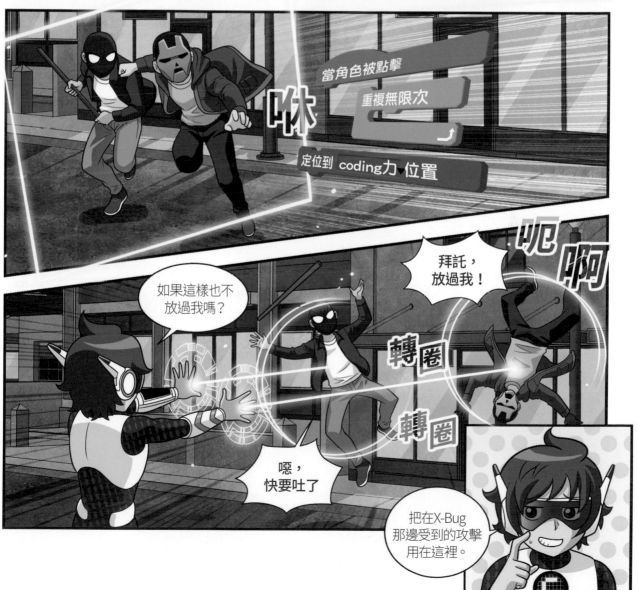

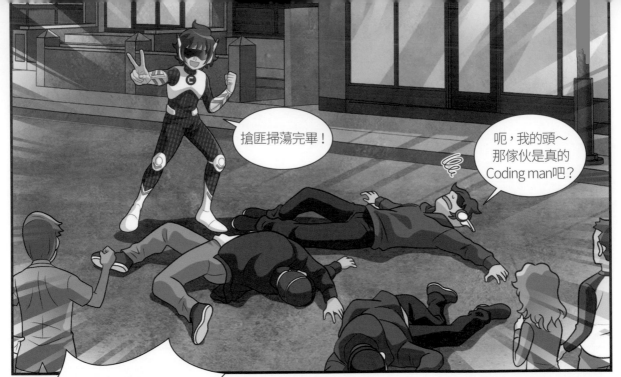

搶匪掃蕩完畢！

呃，我的頭～那傢伙是真的 Coding man 吧？

你們居然那麼大膽帶著英雄們的面具搶劫？這對我們來說是種侮辱啊！

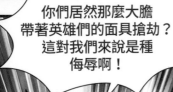

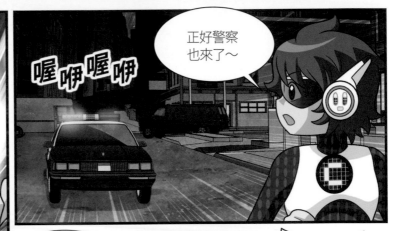

正好警察也來了～

那我先走了！

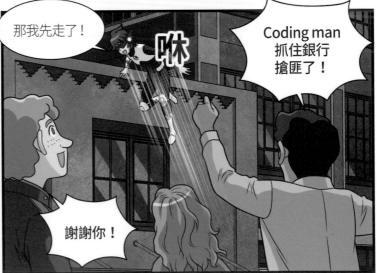

Coding man 抓住銀行搶匪了！

謝謝你！

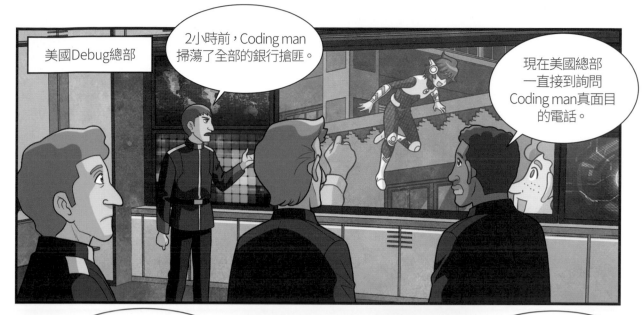

美國Debug總部

2小時前，Coding man
掃蕩了全部的銀行搶匪。

現在美國總部
一直接到詢問
Coding man真面目
的電話。

照這樣下去，因為
Coding man的高人氣，大家對
Debug的指責會越來越強烈。

所以有解決
辦法嗎？

儘快和Coding man見面，
最重要的是了解他究竟
有什麼目的。

那麼···
我必須聯絡一下
總部。

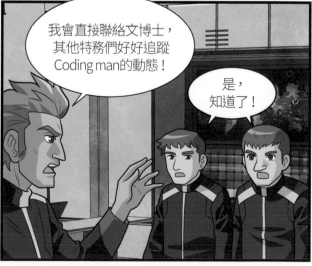

我會直接聯絡文博士，
其他特務們好好追蹤
Coding man的動態！

是，
知道了！

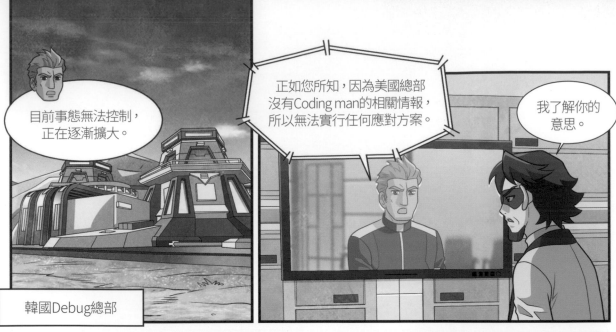

目前事態無法控制，正在逐漸擴大。

正如您所知，因為美國總部沒有Coding man的相關情報，所以無法實行任何應對方案。

我了解你的意思。

韓國Debug總部

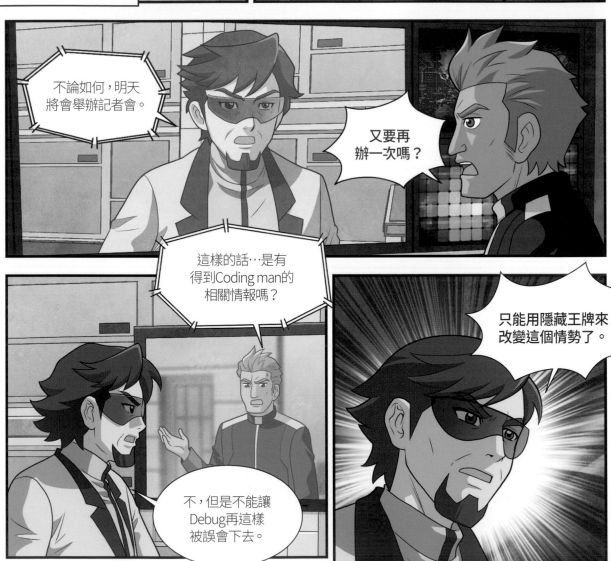

不論如何，明天將會舉辦記者會。

又要再辦一次嗎？

這樣的話…是有得到Coding man的相關情報嗎？

只能用隱藏王牌來改變這個情勢了。

不，但是不能讓Debug再這樣被誤會下去。

嚙嚙　嚙嚙

人氣越來越高～雖然危險但還是沒辦法放下手機啊！

康民先生，邊走路邊看手機是很危險的！

看這個！關於Coding man的報導比起以前多很多。

一定是因為昨天晚上解決了銀行搶匪。

但是因為我的緣故，好像讓Debug變得很為難，人們看到我活躍，就會覺得Debug沒有存在的必要…

康民先生和Debug是相輔相成的關係。

我知道！如果想要實現更大的目標，我們需要Debug的力量。

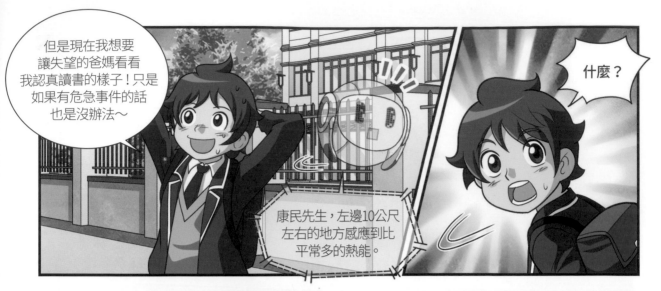

但是現在我想要讓失望的爸媽看看我認真讀書的樣子！只是如果有危急事件的話也是沒辦法～

什麼？

康民先生，左邊10公尺左右的地方感應到比平常多的熱能。

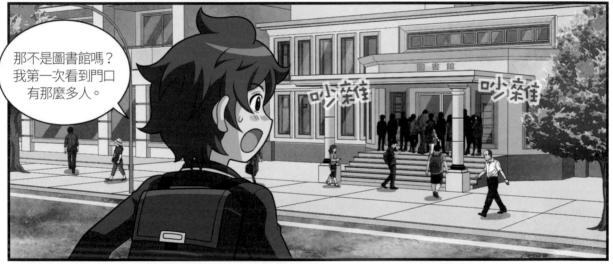

那不是圖書館嗎？我第一次看到門口有那麼多人。

大家都不進去，聚集在門口做什麼呢？

圖書館的門打不開。

因為這裡是無人圖書館，想要進去的話要輸入密碼。

密碼？

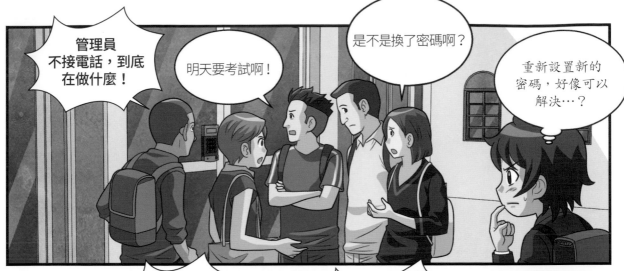

管理員不接電話，到底在做什麼！

明天要考試啊！

是不是換了密碼啊？

重新設置新的密碼，好像可以解決…？

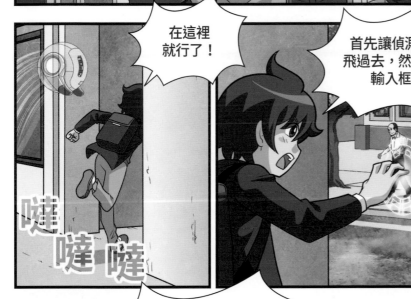

在這裡就行了！

噠 噠 噠

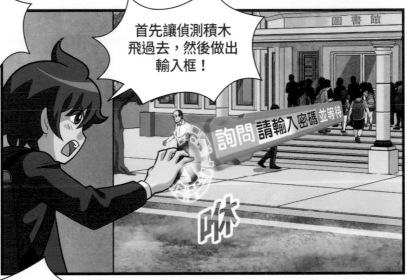

首先讓偵測積木飛過去，然後做出輸入框！

詢問 請輸入密碼 並等待

咻

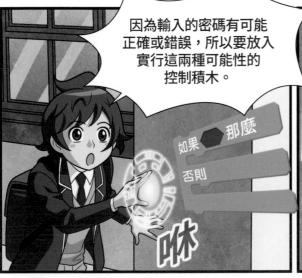

因為輸入的密碼有可能正確或錯誤，所以要放入實行這兩種可能性的控制積木。

如果 那麼

否則

咻

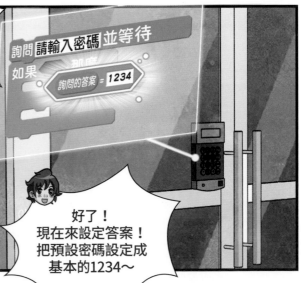

詢問 請輸入密碼 並等待

如果

詢問的答案 = 1234

好了！現在來設定答案！把預設密碼設定成基本的1234～

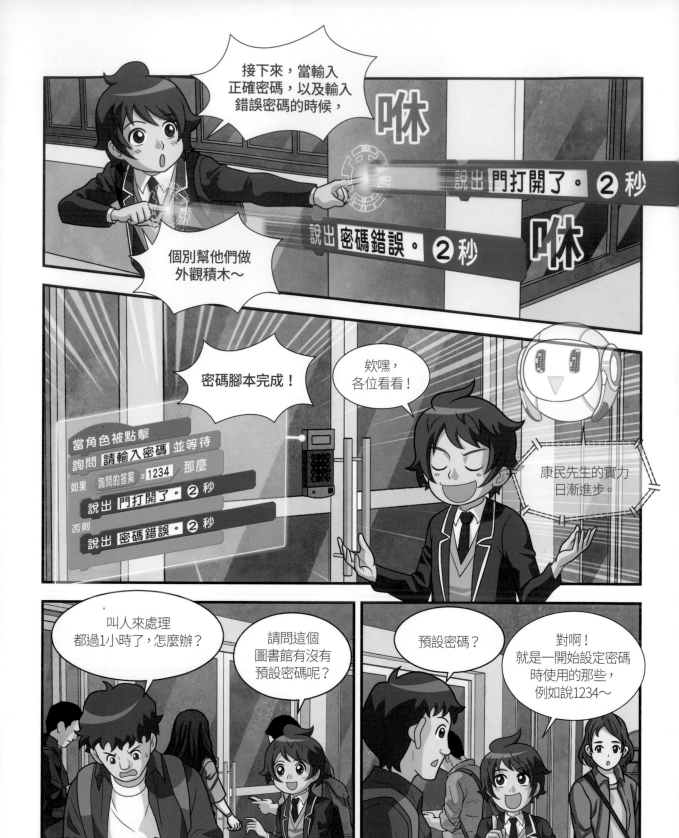

咦～真的有可能是這樣嗎？

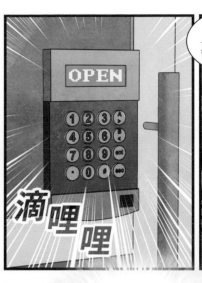

OPEN

什麼？真的打開了？

果然，我要做的事情…就是幫助別人。

真的是見鬼了，居然是1234～

到底為什麼*重設密碼呢？

做新的腳本好像消耗了很多熱量。

現在必須去讀書了。

咕嚕嚕

我們去看看這附近有什麼吃的吧！

*重設(reset)：將處理資料的機械恢復到初始狀態。

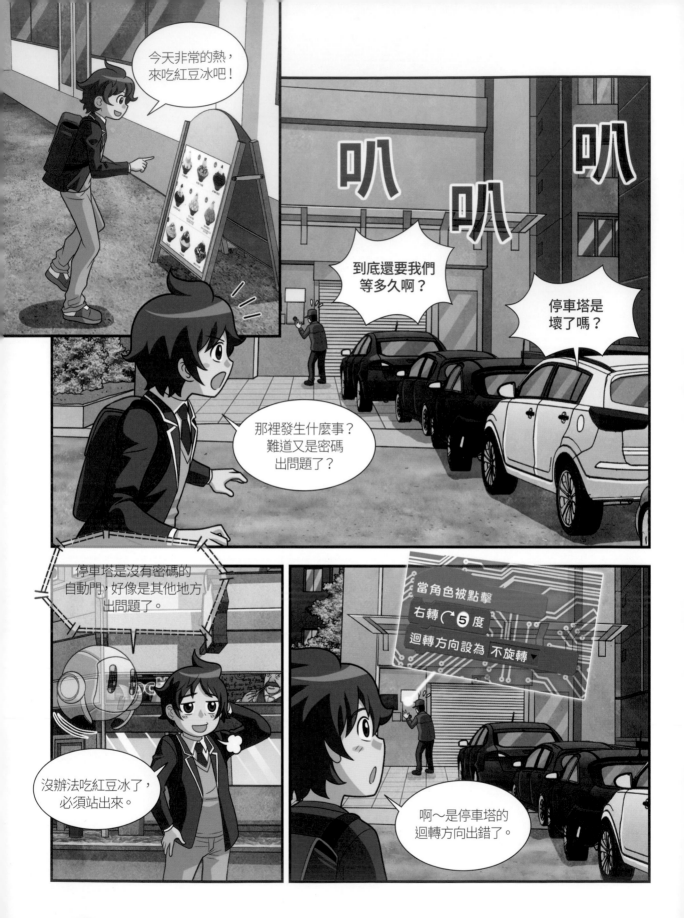

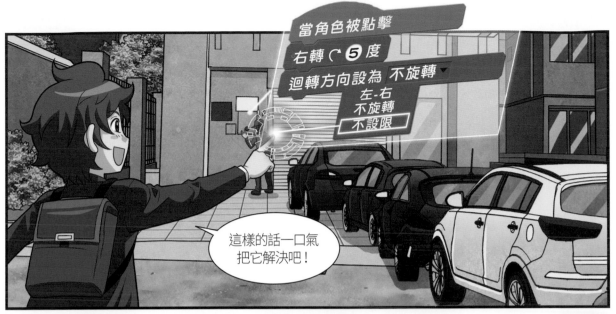

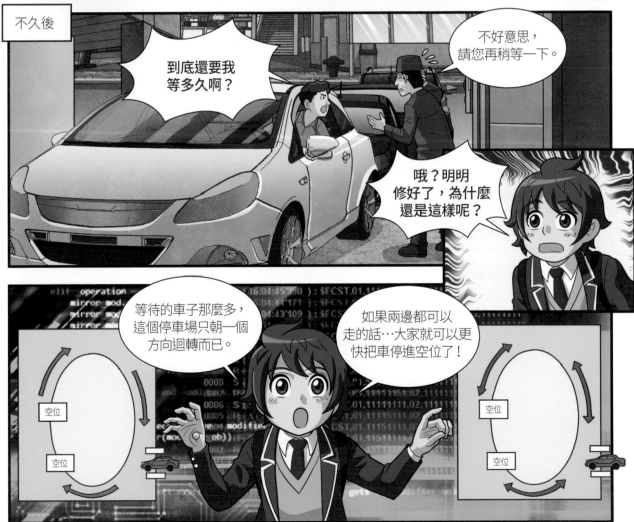

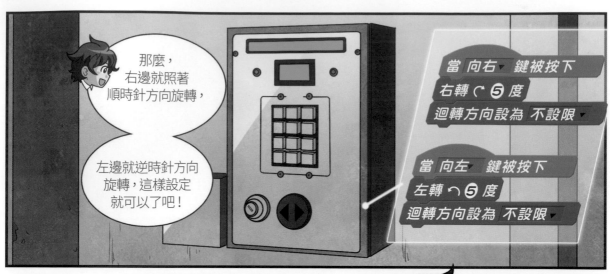

那麼，右邊就照著順時針方向旋轉，

左邊就逆時針方向旋轉，這樣設定就可以了吧！

當 向右 鍵被按下
右轉 ↻ 5 度
迴轉方向設為 不設限

當 向左 鍵被按下
左轉 ↺ 5 度
迴轉方向設為 不設限

怎麼會這樣呢？那麼多的車已經全都停好了？

哈哈哈

現在真的可以去吃紅豆冰了，GO GO！

果然，夏天就是紅豆冰最棒了，不是嗎？

康民先生，即時的熱門搜尋「Debug」和「記者會」是第1、2名。

轉

為什麼？難道Bug又侵略了嗎？

原來是這個！

點

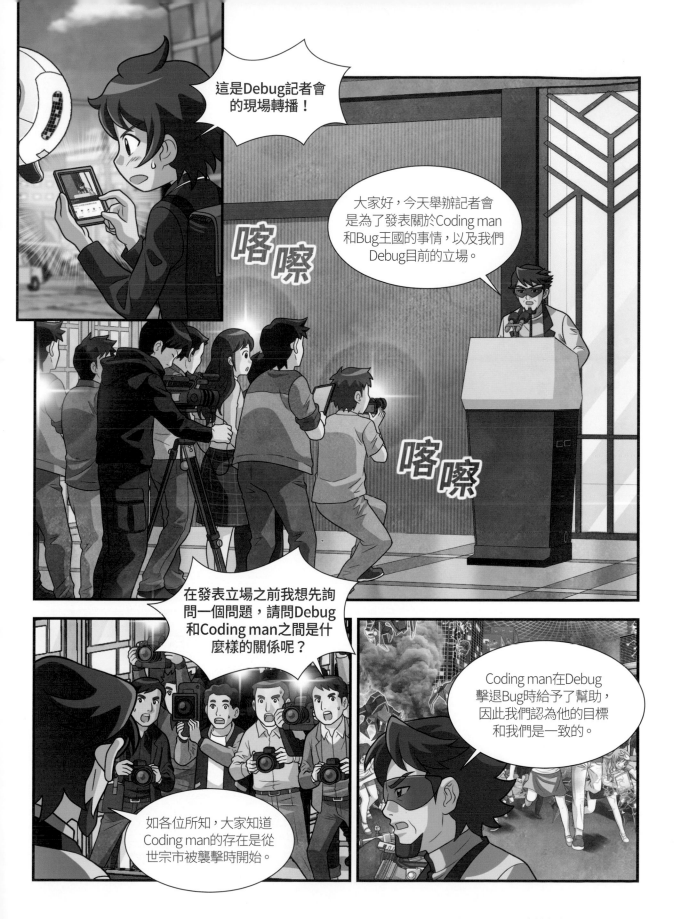

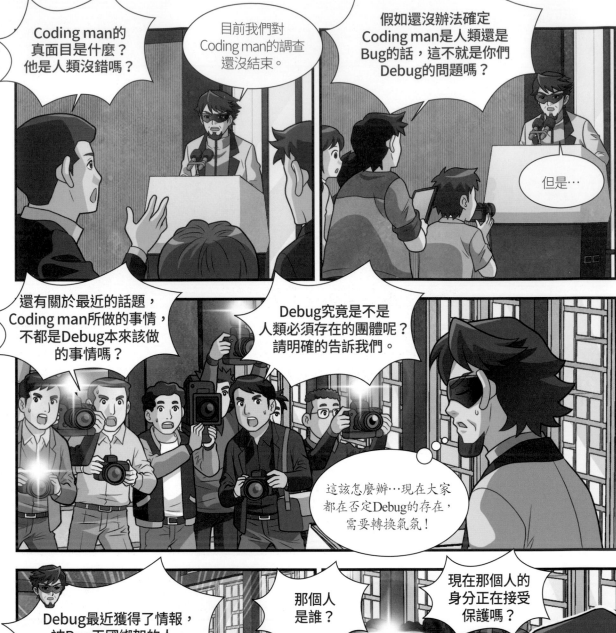

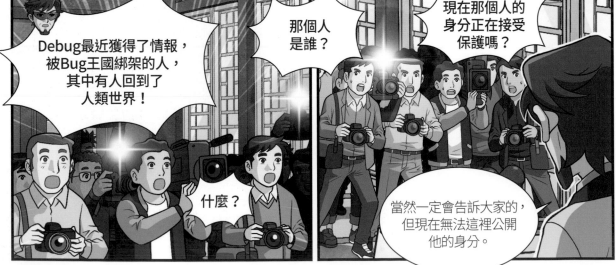

總之，在大家
看不見的地方，Debug
仍然在和Bug王國對抗著，
請各位理解這件事情！

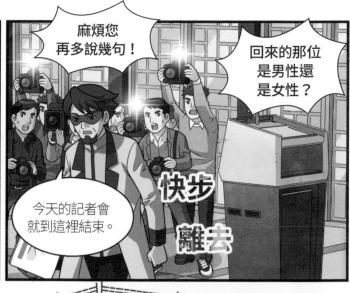

麻煩您
再多說幾句！

回來的那位
是男性還
是女性？

今天的記者會
就到這裡結束。

快步

離去

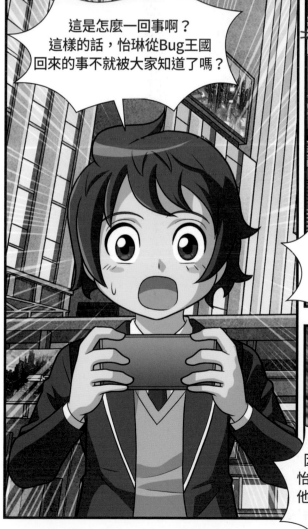

這是怎麼一回事啊？
這樣的話，怡琳從Bug王國
回來的事不就被大家知道了嗎？

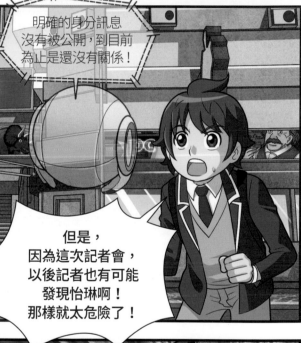

明確的身分訊息
沒有被公開，到目前
為止是還沒有關係！

但是，
因為這次記者會，
以後記者也有可能
發現怡琳啊！
那樣就太危險了！

因為陷入困境就利用
怡琳，我絕對不會原諒
他們的！我們現在就去
Debug問個清楚！

Coding man，幫幫我！　**129**

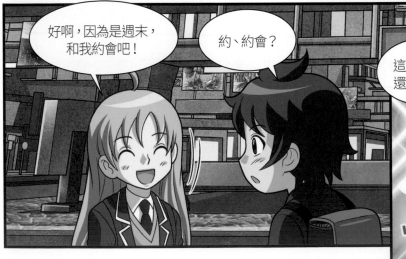

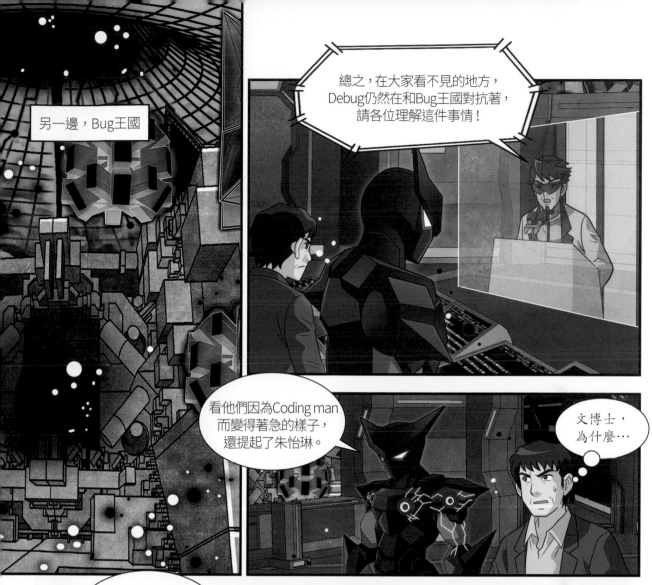

另一邊，Bug王國

總之，在大家看不見的地方，Debug仍然在和Bug王國對抗著，請各位理解這件事情！

看他們因為Coding man而變得著急的樣子，還提起了朱怡琳。

文博士，為什麼⋯

透過這次的記者會，會加速Debug和Coding man的見面，不是嗎？

轉身

咻咻咻

因為這樣，我們也只能加快我們的計畫了。

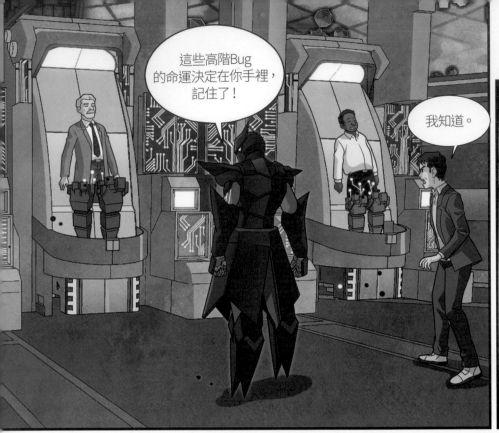

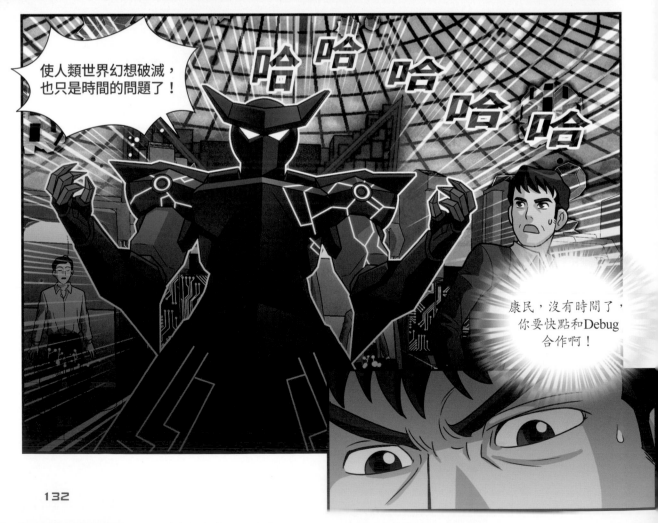

Smile，不可以！

一下子東邊、一下子西邊，只要是需要幫助的地方，
不論是哪裡都會跑過去的Coding man，居然遇上了危機，
究竟，他的命運會如何呢？

Debug記者會當天

삐이이이

是的，如果看了今天的記者會，Coding man肯定會直接跟我們接觸的。

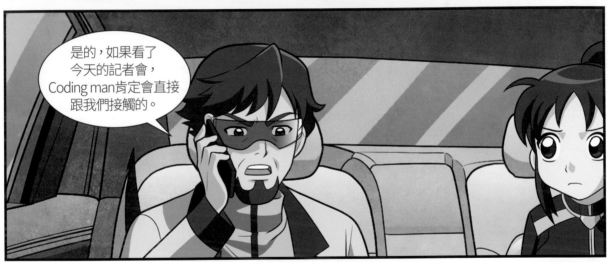

詳細的情況等回到總部再說。

妳那是什麼表情？不喜歡記者會嗎？

不是。

134

因為Coding man，大家對Debug的信賴度已經掉到谷底了。

大家都只相信眼睛看到的事情…這也是沒辦法的事。

比起那個，我們又不是為了名譽而組成的團體！

話是那麼說沒錯…

不要忘記初衷，還有動作Bug的盔甲分析全都完成了嗎？

點頭

是的，已經完成了。

那現在起專注在研究上，研究的結果可能讓我們Debug有更進一步的發展。

我會盡全力的！

走著瞧！我一定會用南博士留下的盔甲重新找回Debug的名譽！

Smile，不可以！　**135**

當天晚上，Debug

請看看這個，程式裡面都被植入了bug。

先把bug全部刪除，然後試著執行一次。

沒有什麼特別的地方，但我想要試著跟她接觸看看，確認她是否真的喪失記憶。

朱怡琳她怎麼樣了？

智慧特務，都這麼晚了，有什麼事嗎？

唧一

哦，妳來了？

好，如果需要支援，不論何時請聯絡總部。

嗯…

Coding man就是劉康民的事，要什麼時候說出來呢？

Coding man的身分調查大概進行到什麼程度了？

完全沒有進展，有看到今天的記者會嗎？不只是我們，全世界都在好奇Coding man的真實身分，而且那個責任好像轉移到我們這裡了。

雖然是因為Coding man一開始是出現在韓國。

我…

呼～

耳朵過來一下…

雖然還沒有證據，但我好像知道Coding man是誰了。

嚇一跳！

什麼？

看好囉，蕾伊卡～

比想像中還要快！

噠

喵

轉圈

轉圈

但這是什麼啊？壞掉的娃娃嗎？

先別說話，繼續看吧！

on 按

喵

噠
噠
噠

這個娃娃是把動作Bug中所有的錯誤編碼都刪除…

難道…終於？

是的，沒錯。

Smile，不可以！　**139**

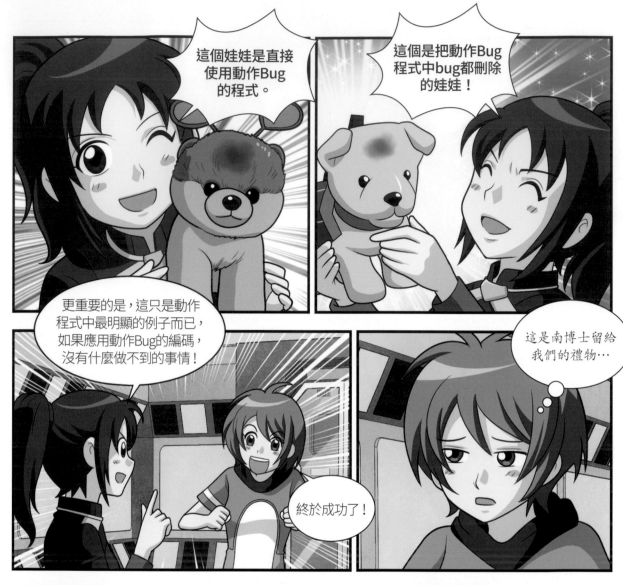

朱怡琳和劉康民約會當天

哎呀，妳是？

Hello！還記得我嗎？我是轉學生蕾伊卡。

當然記得啊，但是為什麼來這裡…？

沒什麼特別的事。

其實…我是Debug的特務。

什麼？

因為那個時候朋友都在，所以沒辦法跟你說，但是好像應該要告訴你。

因為妳的爸爸朱哲政博士也是Debug的特務之一。

是這樣嗎？我完全不知道…

是有什麼詭計嗎？突然向我表明自己的身分…！

嚇到你了吧？

當然了，突然說你是Debug的特務，Debug不是和Bug王國敵對的祕密組織嗎？

驚

是啊？我以為妳知道父親的職業。

但是，妳不知道博士是Debug的特務，怎麼會那麼清楚Debug這個組織呢？

嗯...

什麼啊，
你現在是覺得我
很奇怪嗎？

關於Debug的事情，
只要打開網路不是
都能查到嗎？

而且不久前的記者會上，
發表了關於有人回來的事情，
不論怎麼想，那好像
都是在說我啊？

想一想真的是那樣
呢？我好像問了很
理所當然的事情，
Sorry！

沒關係，
我能理解。

不過妳是為了告訴我Debug的事情，才來找我的嗎？

當然不只是這樣。

正如妳所說，Debug追蹤著妳從Bug王國回來的這件事。當然，我也有向Debug報告。

不管怎麼說，像那樣讓大家知道了妳的存在，應該讓同班的我來保護妳最安全。

啊，有電話，稍等一下～

嗯，康民，我正在過去的路上～

劉康民？

什麼？今天沒辦法來了嗎？

失望

這樣啊…如果有事的話就沒辦法了，下次再約吧！

妳是要跟劉康民見面嗎？

嗯…今天難得決定
兩個人要去約會的…
取消了。

…

因為約會取消,所以
我有空閒時間了,要不
要去哪裡繼續聊呢?

不了,
我今天要先走了,
下次再聊吧!

不論如何,
今天見到妳很高興,
在學校也再
親近一點吧!

好～謝謝妳
今天和我聊天!

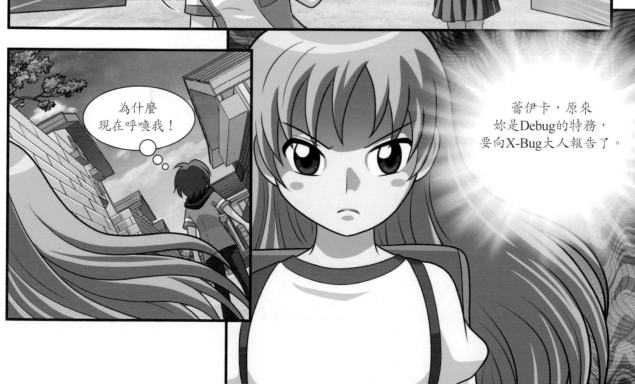

為什麼
現在呼喚我!

蕾伊卡,原來
妳是Debug的特務,
要向X-Bug大人報告了。

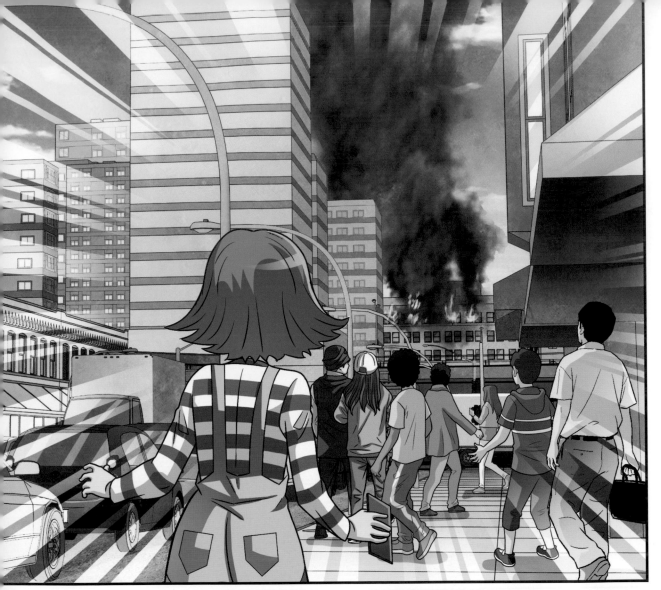

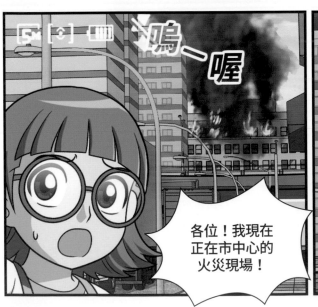

各位！我現在正在市中心的火災現場！

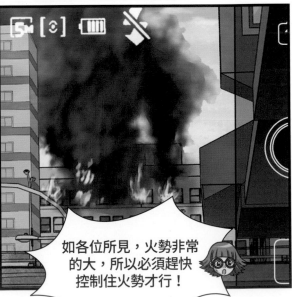

如各位所見，火勢非常的大，所以必須趕快控制住火勢才行！

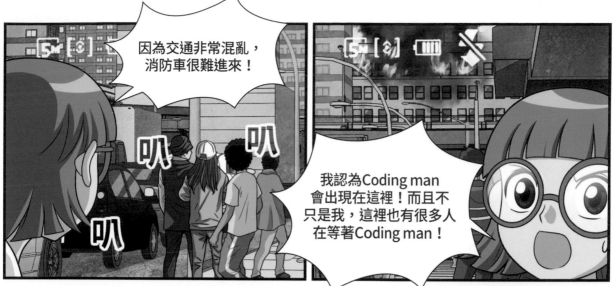

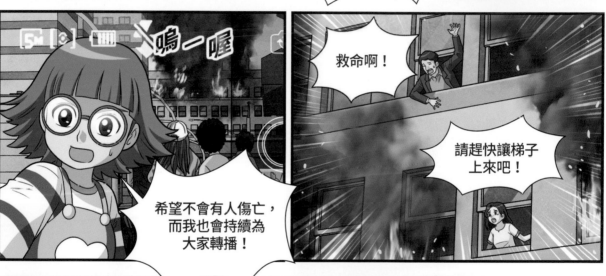

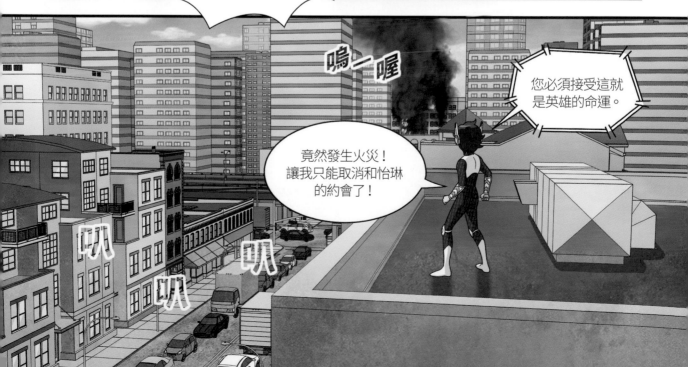

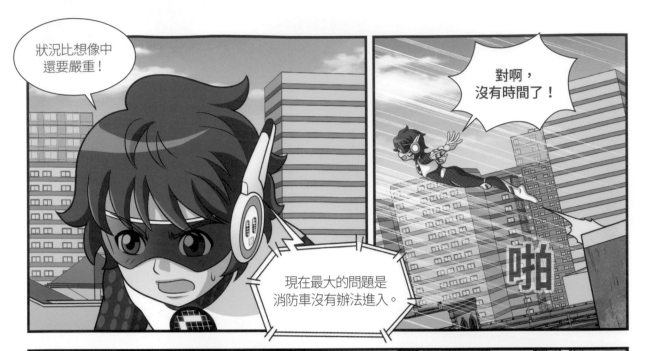

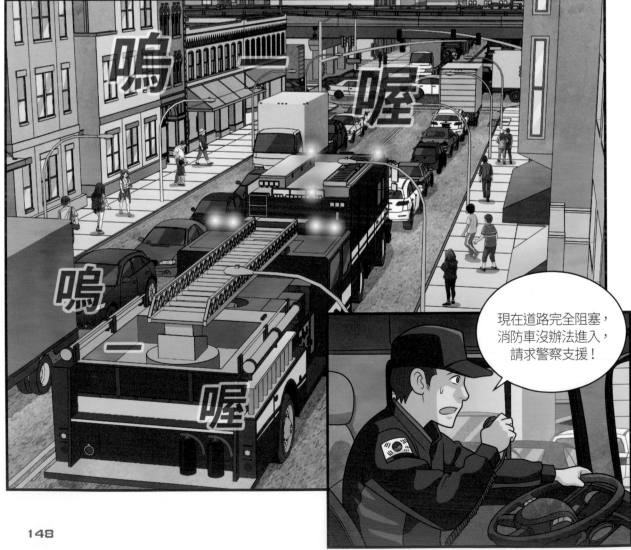

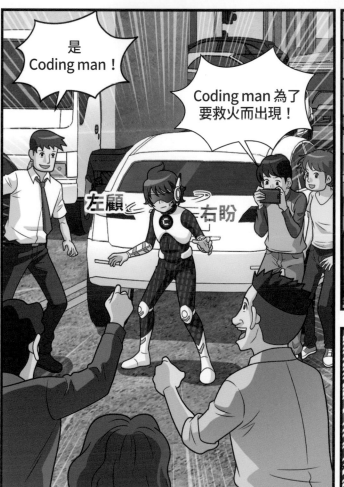

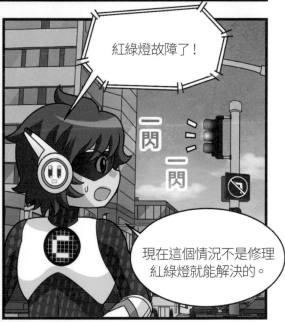

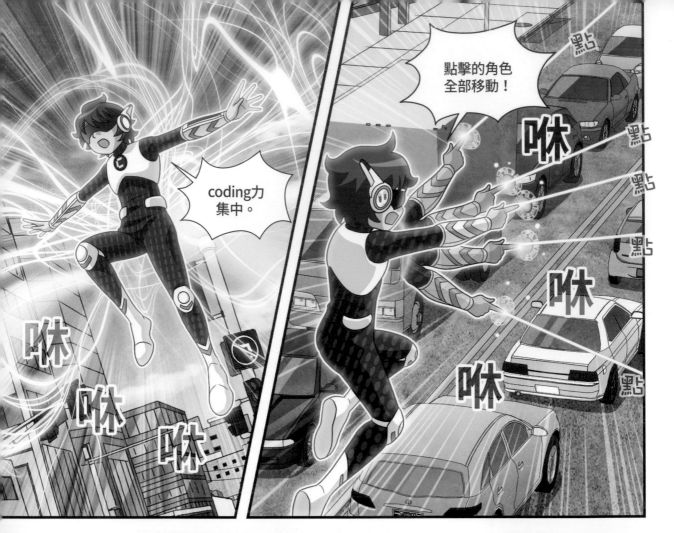

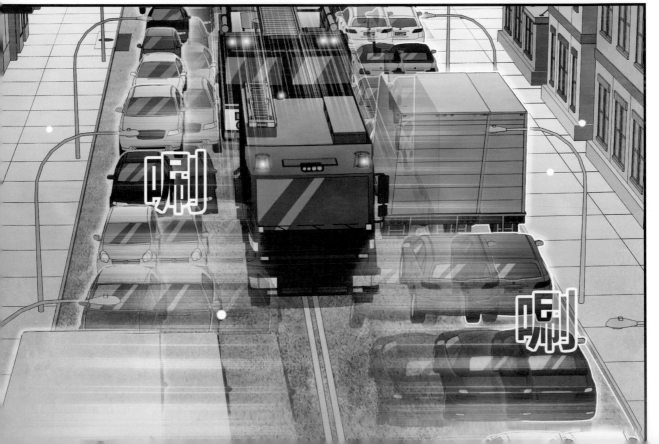

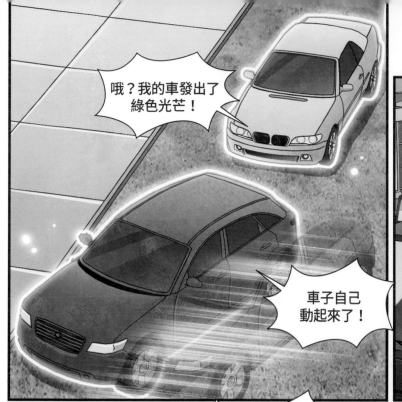

哦？我的車發出了綠色光芒！

車子自己動起來了！

行了！

咚

道路已經暢通了，所以請相信我，用最快的速度前往火災現場吧！

出現

好，我知道了！

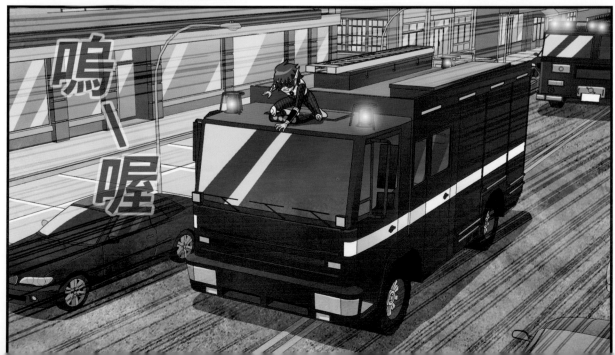

嗚~喔

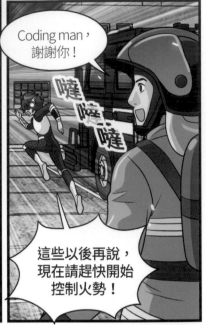

Coding man，
謝謝你！

這些以後再說，
現在請趕快開始
控制火勢！

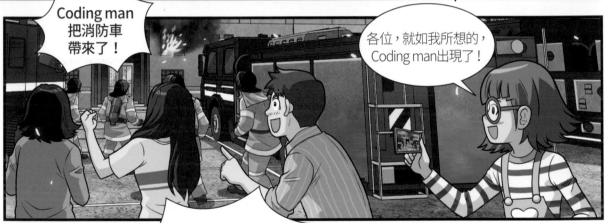

Coding man
把消防車
帶來了！

各位，就如我所想的，
Coding man出現了！

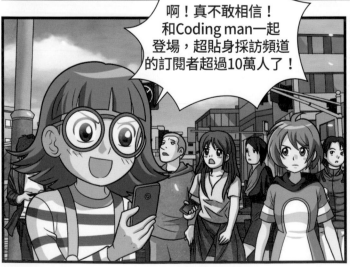

啊！真不敢相信！
和Coding man一起
登場，超貼身採訪頻道
的訂閱者超過10萬人了！

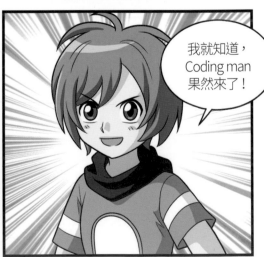

我就知道，
Coding man
果然來了！

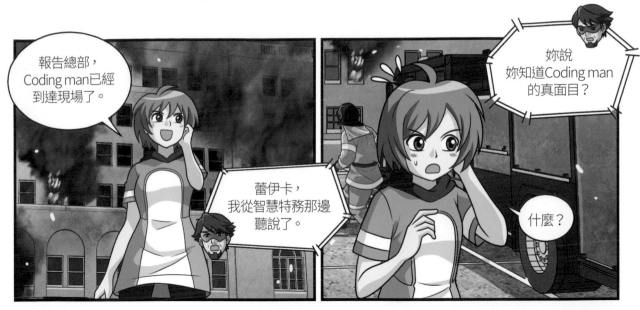

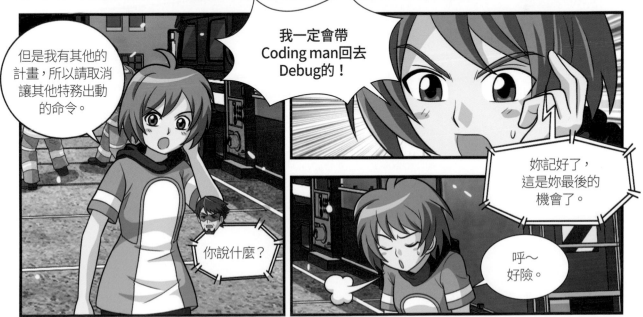

就算是Coding man也無法呼吸啊，煙真的太濃了！

請稍等一下！

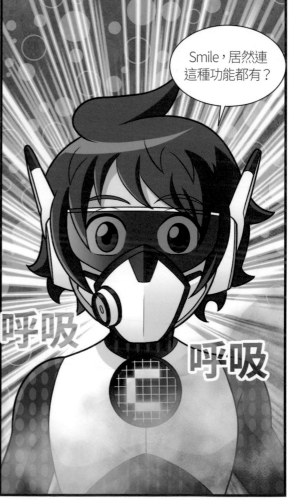

Smile，居然連這種功能都有？

呼吸

呼吸

防毒面具著裝完畢！

既然可以呼吸了，
必須趕快救出大家。

標示的地點
是有人員存在的地方。

謝謝！這樣的話
就能輕鬆掌握大家
的位置了。

在8樓，走吧！

噠
噠
噠
噠

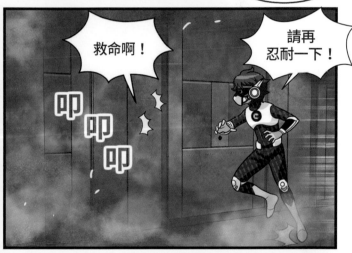

請再
忍耐一下！

救命啊！

叩叩叩

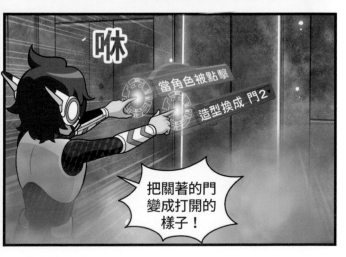

咻

當角色被點擊
造型換成 門2

把關著的門
變成打開的
樣子！

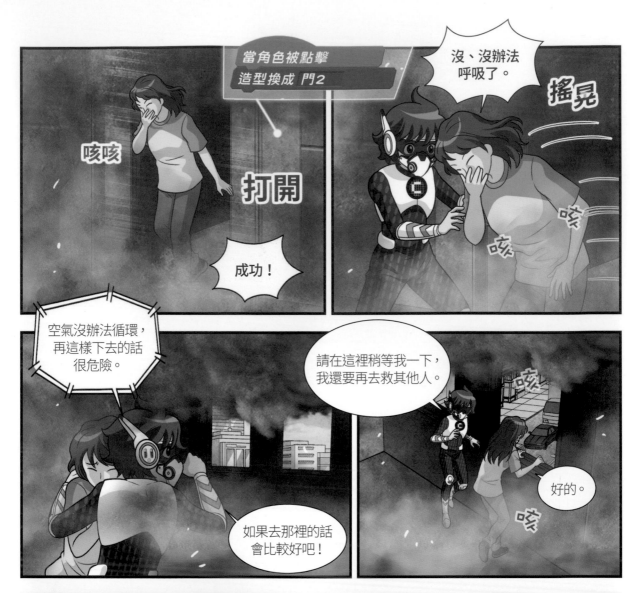

當角色被點擊

效果 幻影 ▼ 改變 100

咻

讓牆壁變得更加透明！

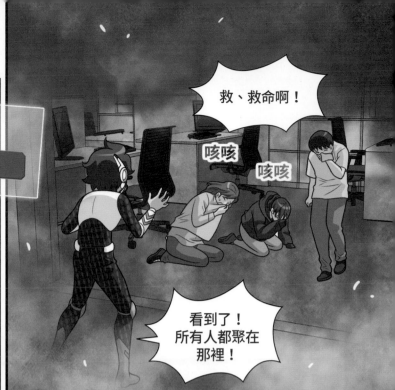

救、救命啊！

咳咳

咳咳

看到了！所有人都聚在那裡！

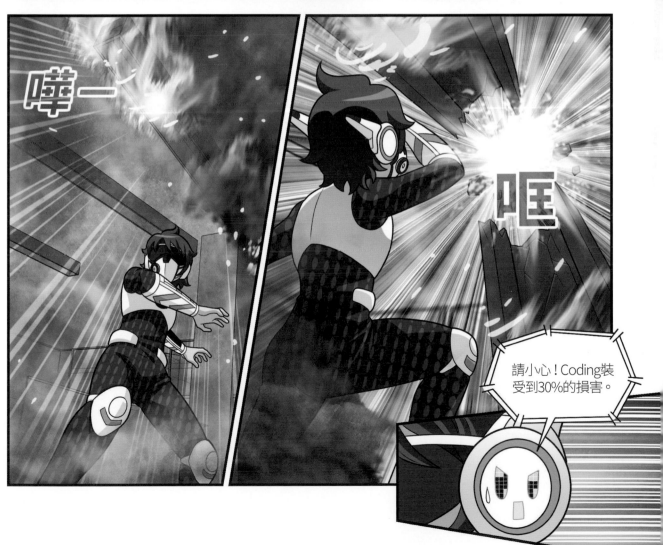

嘩一

咔

請小心！Coding裝受到30%的損害。

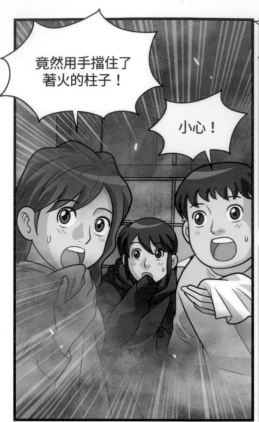

竟然用手擋住了著火的柱子！

小心！

沒有時間了！趕快往這個方向！

咳

咳

噠 噠 噠 噠

咳咳

咳咳

消防隊員準備完畢！

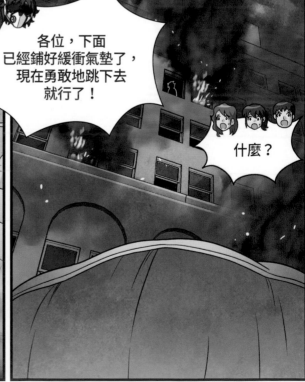

各位，下面已經鋪好緩衝氣墊了，現在勇敢地跳下去就行了！

什麼？

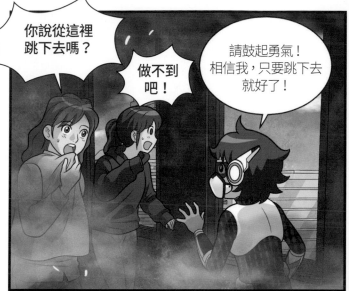

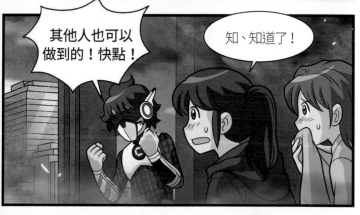

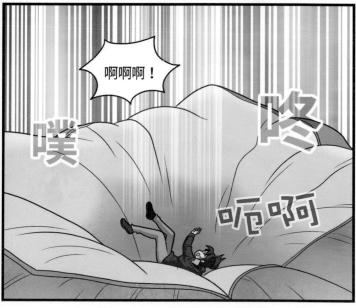

Smile，不可以！ **159**

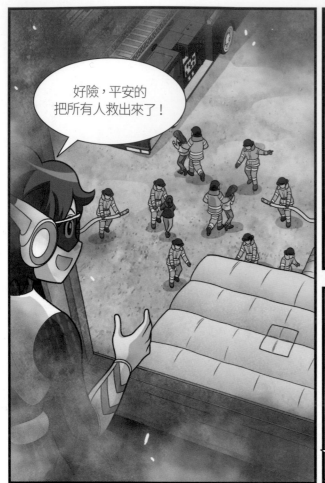

好險，平安的把所有人救出來了！

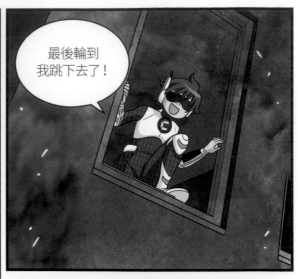

最後輪到我跳下去了！

呃啊啊啊

什麼？這聲音是？

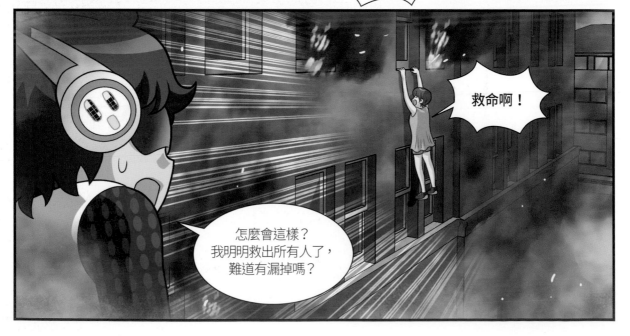

救命啊！

怎麼會這樣？我明明救出所有人了，難道有漏掉嗎？

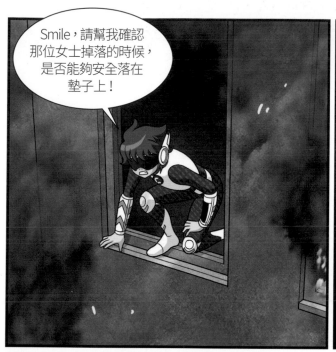

Smile，請幫我確認
那位女士掉落的時候，
是否能夠安全落在
墊子上！

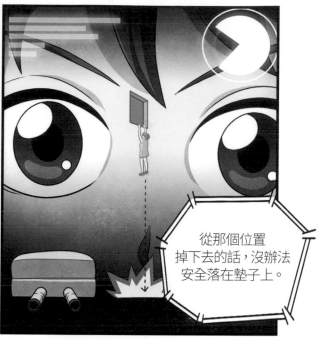

從那個位置
掉下去的話，沒辦法
安全落在墊子上。

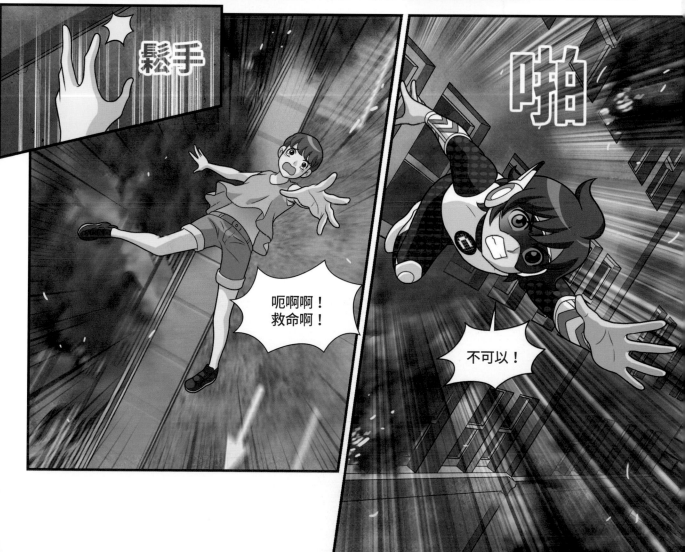

鬆手

呃啊啊！
救命啊！

啪

不可以！

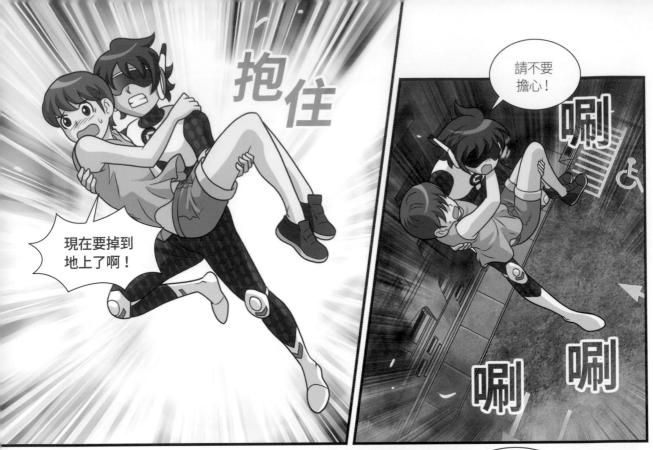

抱住

現在要掉到
地上了啊！

請不要
擔心！

唰

唰 唰

在那裡！

沒有時間了！
先救這個人吧！

...

測量和地面的距離
是30公尺。

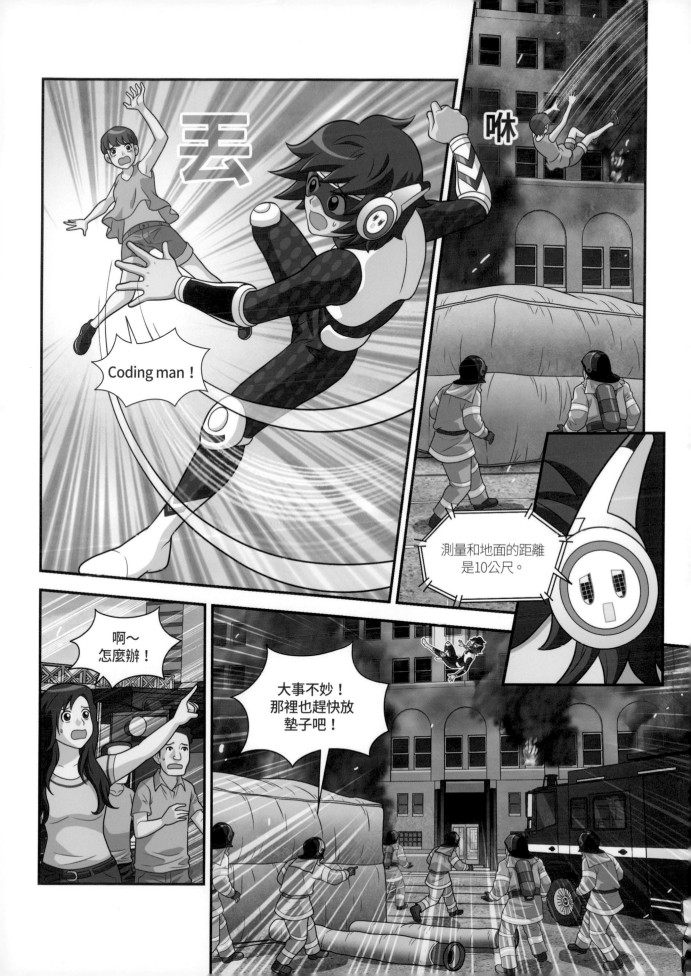

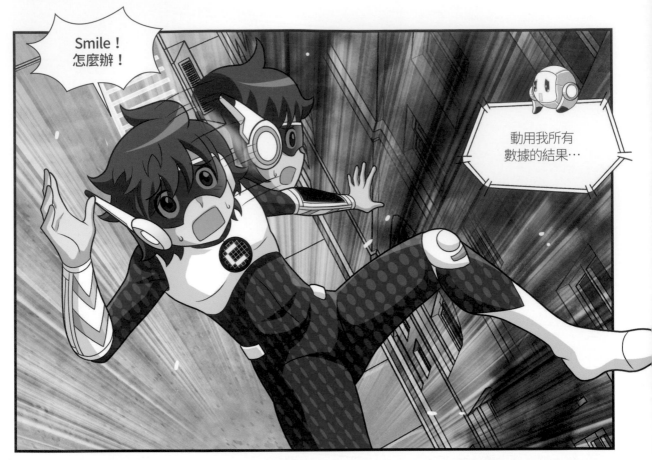

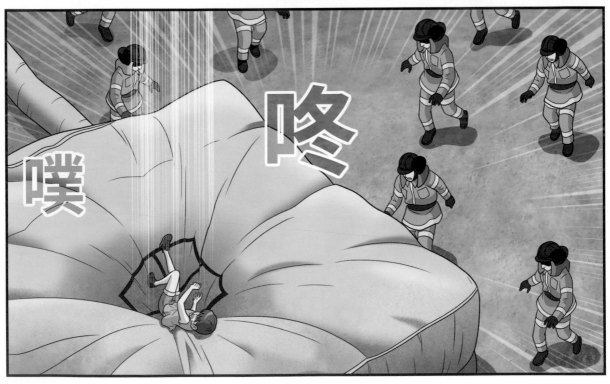

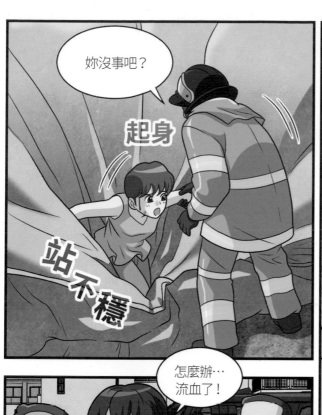

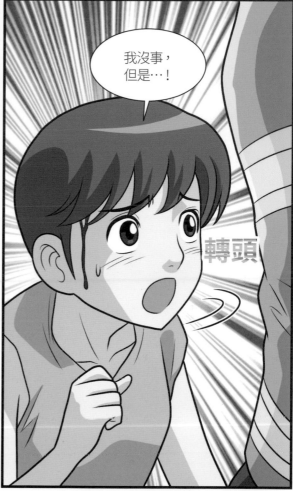

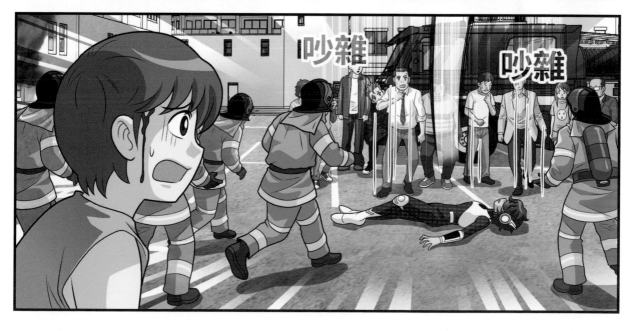

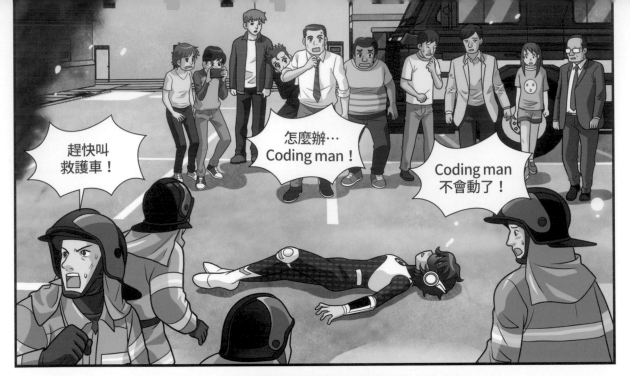

回歸的Coding man在火災現場
為了救出人們而摔落在地上，
而且，Coding裝也損壞了。
Coding man要如何克服這個危機呢？
敬請期待Coding man第七集！

Smile⋯
不可以！

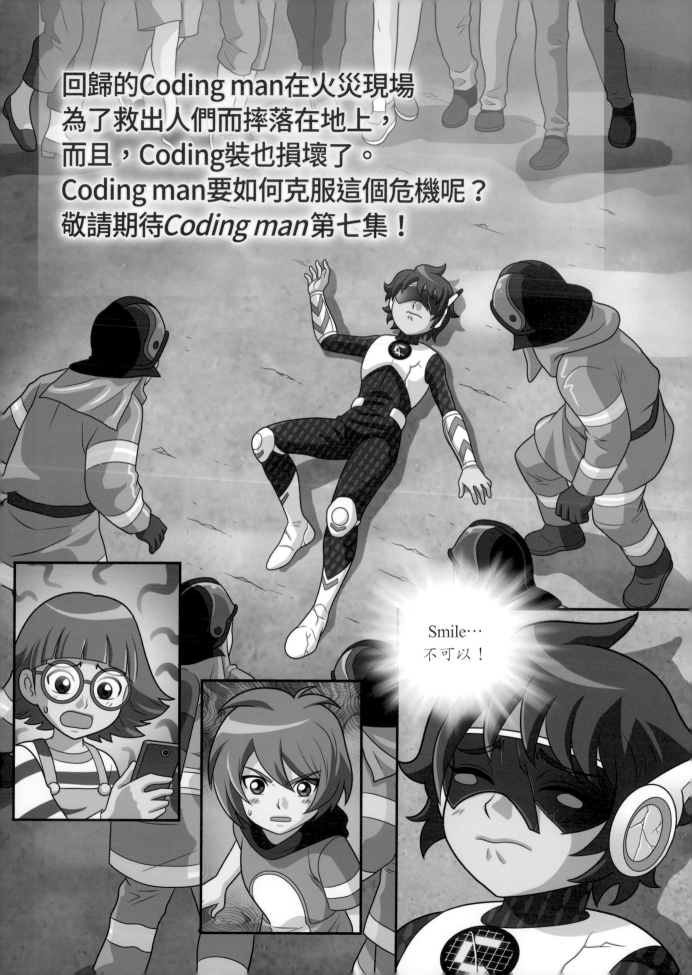

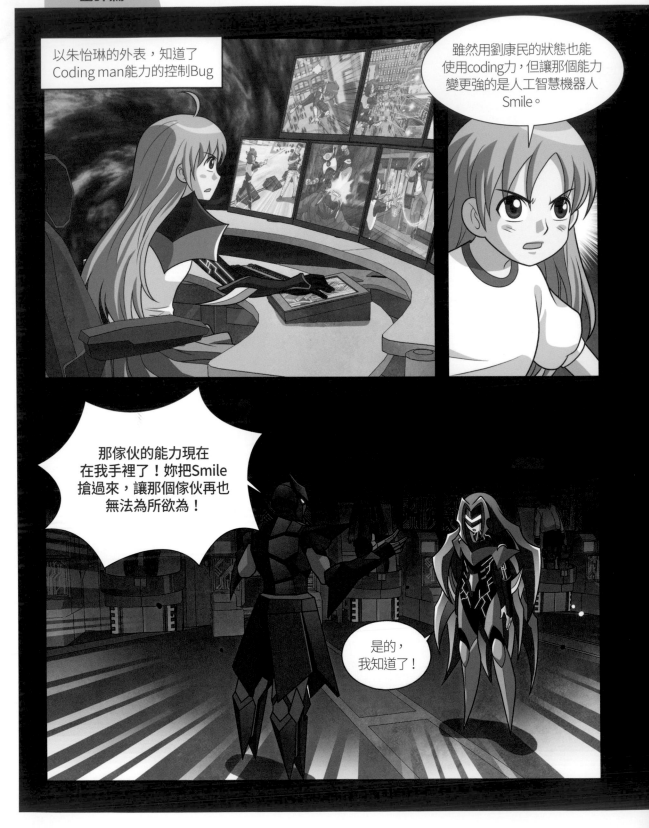

以朱怡琳的外表，知道了Coding man能力的控制Bug

雖然用劉康民的狀態也能使用coding力，但讓那個能力變更強的是人工智慧機器人Smile。

那傢伙的能力現在在我手裡了！妳把Smile搶過來，讓那個傢伙再也無法為所欲為！

是的，我知道了！

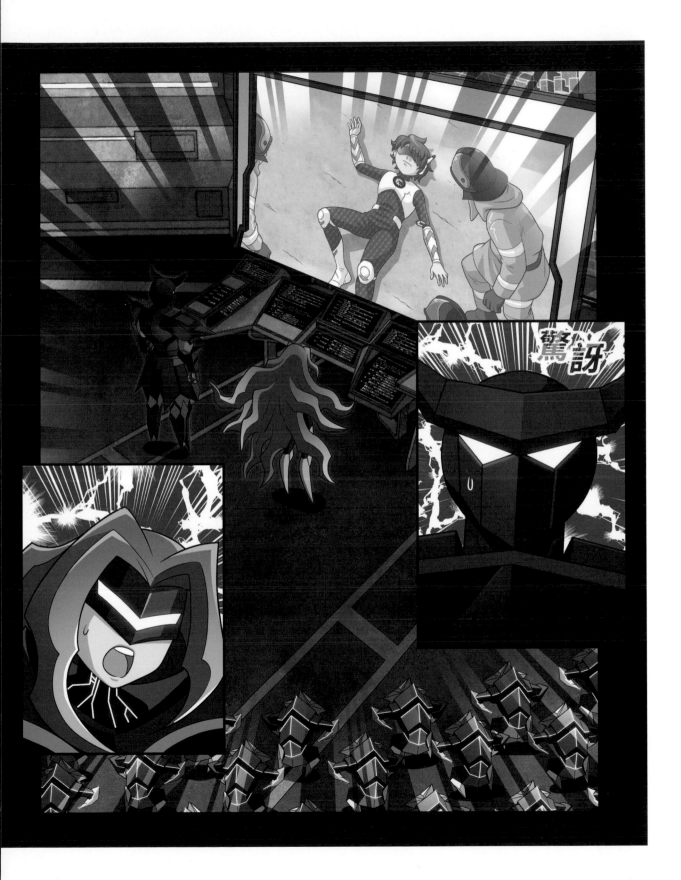



但是在不同的搜尋引擎中輸入相同的關鍵字，有可能會出現不同的結果。除了顯示出使用者指定的資料外，透過人工智慧追蹤使用者的使用習慣，只要和使用者相關的情報也會一併顯示給使用者。

應用程式

用聲控來操作應用程式的吳德熙。

Application是智慧型手機裡的應用程式，也被簡稱為APP。

在智慧型手機上使用的APP可以直接從APP Store下載，而且會隨著時間追加新的功能，使得下載的時間及方法都變得更簡單了。應用程式的種類非常多，例如：可以即時通話及視訊的APP、查詢捷運及公車時間的APP、有編輯照片功能的照相APP等，各位找找看自己有使用哪些APP吧！

Coding小常識　穿戴式裝置

穿戴式裝置正如它的名字，是和智慧型手機或平板無線連接使用的裝置。最近，就以我們常見的Apple穿戴式裝置來說，它搭載了GPS、測定生命徵象的感應器等，在運動時除了可以導航之外，還能計算心跳及脈搏數。尤其這種生物辨識感測器，在保險公司預測顧客的保險費；以及醫院用來監控患者的狀況時非常有用。像這樣本來必須由人或機械來處理的事情，因為穿戴式裝置的登場而被取代了，未來在商業上或許會有更多樣、更有用的發展，非常讓人期待。

連續改變舞台背景

在94頁的廣告看板連續出現好幾個背景,就像一支影片一樣。請依照下面的順序,試著做出連續替換的舞台背景吧!

1. 如果要連續替換舞台背景,首先**必須**要做什麼事情呢?

① 在範例庫選擇新的背景。

② 在範例庫選擇新的角色。

2. 必須在背景範例庫選擇要使用的背景圖片。依照下面的順序,將名字為underwater**全部**選擇的話,總共會產生幾個背景呢

點擊 🖼️ ! ➡ 點擊主題「水中」! ➡ underwater

① 1個 ② 2個 ③ 3個 ④ 4個

3. 右邊的腳本是連續替換舞台背景的腳本,下列選項中**不需要**的控制積木是哪一個呢?

①

②

③

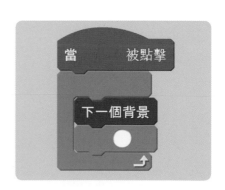

下達「出發!」指令後移動

在86頁,德熙用聲控操作應用程式。如果想要像下面一樣,接收訊息後 Ⓑ 移動,這個腳本該怎麼做呢?

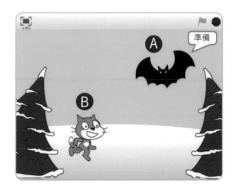

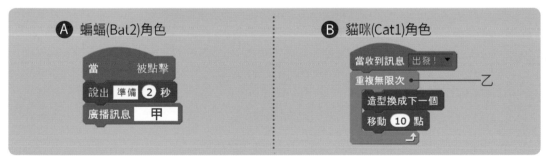

Ⓐ 蝙蝠(Bal2)角色

當　　　被點擊
說出 準備 2 秒
廣播訊息 甲

Ⓑ 貓咪(Cat1)角色

當收到訊息 出發! ▼
重複無限次　　　　　　乙
造型換成下一個
移動 10 點

1. 選擇Ⓐ和Ⓑ角色,然後寫寫看分別各有幾種?

(1) Ⓐ 角色:(　　　　)種　　　(2) Ⓑ 角色:(　　　　)種

2. 在甲中填入哪一句話是正確的?(準備,出發!)

3. 如果把乙這個控制積木換成右邊的控制積木,
Ⓑ角色會如何移動呢?請寫出來。

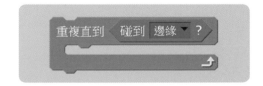

重複直到　碰到 邊緣 ▼ ?

熟悉音效積木

我們所學習的積木型程式語言Scratch也是可以製作出和聲音有關的腳本。讓我們一起來了解看看音效積木有什麼樣的功能吧！

1. 請選擇適合音效的音響(speaker)角色。

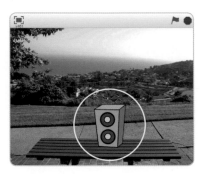

2. 如果要讓音響角色播放音效的話，要選擇下列哪一個積木呢？

① 演奏休息 0.25 拍　　② 播放音效 drive around ▼　　③ 演奏速度改變 20

3. 依照順序按按看下列積木的編號，聽到了什麼樂器的聲音呢？

演奏節拍 7、12 0.25 拍

(1) 7號：(　　　　　)　　　　　(2) 12號：(　　　　　)

4. 就如同貓咪角色有新的造型，音響角色也有新的音效。試著依照下列指示聽聽看新的音效吧？聽到了什麼樣的音樂呢？

程式　造型　**音效** ➡ 點擊「音效範例庫 🔊」！

➡ 點擊分類「音樂循環」！ ➡ 選擇「birthday bells」！

174

詢問生日並回答

Smile為康民準備了生日禮物，但是他設下了密碼，所以沒辦法直接打開禮物，請和康民一起解開Smile設置的密碼吧！

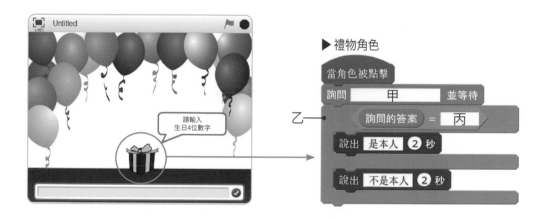

1. 試著寫寫看偵測積木甲裡面要填什麼吧！

2. 下列哪一個控制積木放在乙是正確的呢？

3. 在運算積木丙中寫寫看自己的生日吧！例如：生日是1月26日的話，填寫「0126」。

172頁

1. ①
 ➡ 因為要在舞台背景下製作腳本,所以要先選擇各種背景。

2. ③
 ➡

 underwater1　　　underwater2　　　underwater3

3. ②

173頁

1. (1)2種　(2)2種

➡ 點擊 💥 後分別叫出角色,選擇角色後進入「造型」頁籤確認角色的造型。

2. 出發!

3. 貓咪收到「出發!」後直到碰到邊緣為止會移動10點。(當碰到邊緣時就停下來)

174頁

1. 音響角色是點擊 💥 後,選擇音響(speaker)就行了。

2. ②
 ➡ 按下▼就能夠播放各種聲音了。

3. (1) 鈴鼓　(2) 三角鐵

4. 會聽到生日快樂歌。

175頁

1. 詢問 請輸入生日4位數字 並等待

2. ③

3. 省略

Coding man提醒

真正的英雄Coding man在全世界登場而引起騷動!
再一次複習看看網際網路、Wi-Fi、搜尋引擎、應用程式,還有對Coding man來說不可或缺的穿戴式裝置吧!